U0095252

刘智海 著

上海人民美术出版社

中国美术院校新设计系列教材

基础摄影

（第二版）

图书在版编目（CIP）数据

基础摄影/刘智海著.—2版.—上海：上海人民美术
出版社，2012.3
中国美术院校新设计系列教材
ISBN 978-7-5322-7789-6

Ⅰ.①基… Ⅱ.①刘… Ⅲ.①摄影艺术－高等学校－
教材　Ⅳ.①J41

中国版本图书馆CIP数据核字（2012）第002614号

中国美术院校新设计系列教材

基础摄影（第二版）

总 策 划：李　新
著　　者：刘智海
责任编辑：姚宏翔
统　　筹：丁　雯
技术编辑：季　卫
出版发行：上海人民美术出版社
　　　　　（地址：上海长乐路672弄33号　邮编：200040）
印　　刷：上海丽佳制版印刷有限公司
开　　本：920×720　1/12　12印张
版　　次：2012年3月第1版
印　　次：2012年3月第1次
书　　号：ISBN 978-7-5322-7789-6
定　　价：38.00元

前　言

摄影教育的"新影像"时代

21世纪是影像生存的时代。影像提示我们,照相机记录下来的不仅是个人的生活方式,更是人们对世界的一种知识渴望和了解方式,甚至是一种社会的变革。因此,这些影像正在强有力地介入、包围和控制人们的日常生活,人们时时刻刻、不知不觉地与影像世界共同生存。

摄影术最初是一门科学发明,由于能表达拍摄者的主观意图,成为众多艺术门类中最为年轻的科学艺术,很快对其他传统艺术门类产生了巨大的影响和挑战。比其他传统艺术更为迅速、精确地再现现实形象,将瞬间变为永恒,将最为平凡的琐事变为美丽的记录。当今社会科学技术的发展不断为摄影的表现创造全新的可能性,感光材料和数字影像质量的提高形成了新思维、新观念、新创作手法和表现方法的"新影像"时代。

数字时代的出现是一场重大的文明变革。技术作为摄影艺术的重要依托,正迎接着新视觉时代的到来,即从传统胶片发展到数字时代,强有力地推动和拓宽了摄影表现的领域。传统影像、数字影像与计算机影像处理等多项技术和多种介质包容在一起,构成新的、统一的影像技术混合体,这是现代摄影在高新技术领域里发展的主流。

摄影教育出于种种历史原因,目前市场上的影像教材一般以晦涩"说明性"的工具书为主。这种庞大而不分主次的"一读百厌"式教材在摄影应用中并不适用,读者并不需要那么多可怕的技术词汇和指令,而是需要简便操作,需要知道如何灵活合理地运用技术更好的创造影像。

我们呼唤一种多元、克制而有深度的影像知识体系。

本书恰恰是以全新的知识结构和"新摄影"视角,全揽摄影技术为情感,着力探讨"影像技术的主观创造"为特色,用深入浅出的语言对各种拍摄方法与效果之间的关系、技术、技巧进行详细的说明,力求理论联系实际,注重强调理论对实际的直接指导,强调技术的实用性和创造性;并且通过设置"新摄影"的实践练习,帮助学生快速掌握全新的创作理念和创作方法。本教材包括影像历史、影像工具、影像载体、影像画质、影像技巧、影像创造、影像应用等七部分组成,并配有几百幅解说性图片、插画和表格等,图文并茂、相得益彰,让读者在看图讲解的过程中获得知识情感,在愉悦欣赏中掌握摄影创造方法。

《基础摄影》特别适合艺术院校的美术设计类以及广播电视类专业的专业摄影课程和公共选修课程教材。同时,也是广大摄影工作者自学提高业务水平的好教材。

北京电影学院摄影学院院长　宿志刚 教授

目　录

◆ 手 中国 张晰闵

◆ 数字影像基础(学生作品) 中国 张晰闵　　　　　　　　　◆ 数字影像基础(学生作品) 中国 张世风　　　◆ 中国美术学院学生作品

◆ 达利　菲利普·哈尔斯曼

哈尔斯曼认为："如果一张肖像照片没有表现出人物内心深处的精神世界，它就不能成为真正的肖像，只是一个徒有其表的外壳。"

影像历史

影从历史中走来

影是一种物理现象，人们在对影的认识过程中,发现了只要有光的存在，就有影的跟随，光影成了统一的矛盾体。

像在科学中诞生

像是人们为记录影，而不断在科学中求索发明的一种工具性的记录。

影像就是以摄影器材（照相机）为工具，利用各种技术手段（主要是拍摄技术和制作技术）而记录的主观二维空间的视觉画面。照片又是构成影像最基本的表现载体，基础摄影就是了解和掌握这一载体的具体拍摄器材、技术以及后期制作。

◆ 桑德巴格肖像 美国 爱德华·斯泰肯

第一节 小孔成像和摄影的 成像原理

1.我国是世界的文明古国，对光和影的 研究有着悠久的历史。

早在公元前4世纪春秋战国时期,有一个叫墨翟的人，在《墨径》中留下了他对光线观察的记录，详细记载了光的直线前进、光的反射以及平面镜、凹面镜的成像现象。他注意到物体的反射光线透过一个小孔投射到一个黑暗表面上时，得到的是其一个倒立的影像。到了宋代，沈括在《梦溪笔谈》一书中，也详细叙述了"小孔成像匣"的原理。

"小孔成像匣"的原理，在一定意义上讲，是世界摄影历史上的第一个发现，也是世界影像历史的开端。

◆ 希特勒吞金 德国 约翰·哈特菲尔德

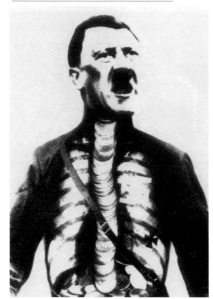

◆ 自拍像 美国 麦克·贝恩曼

◆ 针孔成像实验示意图

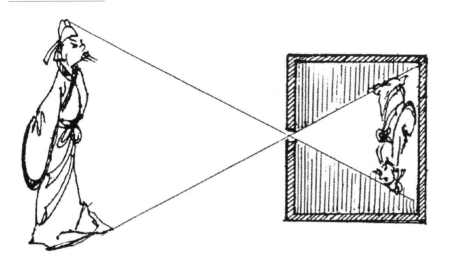

值得一提的问题

1.什么是影像？"影"与"像"的关系是什么？
2.影像在现实生活中的作用是什么？主要表现在哪些方面？
3."小孔成像"的原理是什么？
4.掌握摄影的成像原理后，传统胶片与数字传感器的成像有哪方面的不同？

2.摄影的成像原理在科学中诞生。

摄影术和照相机的发明经历了漫长的酝酿岁月。照相机是用感光胶片（胶卷）或成像传感器（数字）把景物逐张拍摄下来的摄影器材。经过几代人不断地发现和实验，发现了光影的可记录性与可创造性。光的照射作用和化学反应作用的发现，使得摄影术的发明成为可能。

人眼可以看到五光十色的现实景物，这些景物在光的作用下产生既明亮又清晰的影像。我们用透镜替代小孔（小孔成像原理），把进入暗箱的光线集中起来（能将光线汇聚的透镜为凸透镜），通过照相机镜头的凸透镜汇聚到影像的记载载体上（胶片或成像传感器），使影像载体（胶片或成像传感器）形成人眼看不见的潜影像。传统胶片的潜影像通过化学显影液冲洗，得到

了一个人眼能见到的负像或正像，再用化学显影液放大照片，形成与人眼视觉相仿的影像；而这种潜影在数字成像传感器里的表现为模拟信号，通过模拟数字转换器，得到一个数字影像，再存储到硬盘里。这时的影像最终可以通过多种方式展现在观众面前。光与影是影像最基本、最本质的造型元素。

◆ 摄影的成像原理示意图

景物

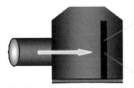

镜头(形成光信号）

胶片（光化反映）
（形成潜影）

D76 冲洗
（化学反应）

负片

影像传感器（CCD、CMOS）
（形成光信号）

模数转换器
（形成数字信号）

存储介质
（CF卡、SD卡）

第二节 摄影技术的诞生和发展阶段

1. 世界最早的照片：

公元 1826 年法国人 N.J.尼普斯（1763–1823）发明了世界第一台照相机,被世人称之为"人工魔眼",并在窗口拍摄了世界第一张蜡版影像照片。（但由于感光材料性能不如达盖尔的银版摄影术,时间过长并拒绝公开其全部的研究成果,因而他的发明未能获得世界的公认。）

他把沥青涂布在白蜡板上,用了约8个小时的曝光时间,然后用薰衣草油进行冲洗,未曝光的沥青被洗掉,从而形成影像。

即使如此,尼普斯和他的前辈们也为这伟大的8小时,进行了约十几个世纪的努力。在这前后有无数的艺术家或科学家对影像技术进行了大量的研究。当摄影术进入镜头成像时代时,人类通过光学镜片和化学反应手段,终于将自古以来转瞬即逝的时光固定并记载下来,开始了人类利用科技凝固影像的历史篇章。

早期摄影术的特点是：

A.照相机的体积大,有的需要几个人抬。
B.拍摄一张照片需要很长时间,有时碰到没有阳光,拍摄一张照片需要几十个小时。
C.每张照片不能复制,只有原始的底版。

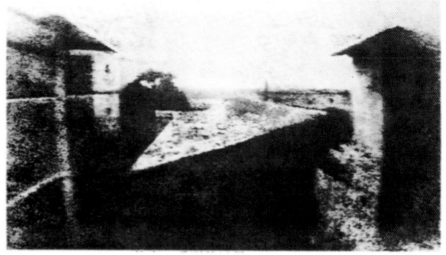

◆ 窗外景色 法国 N·J·尼普斯
世界上第一幅实景照片问世,用暗箱拍摄成功,曝光时间长达8小时。

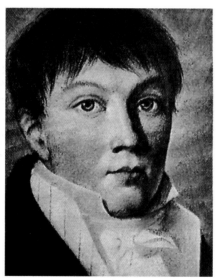

◆ N.J.尼普斯 肖像 法国
早期是一位法国军人,拍摄了世界上最早的照片。

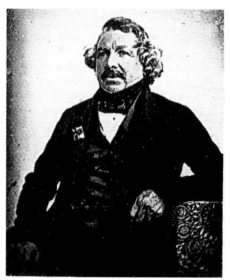

◆ L·达盖尔肖像 法国
发明了世界最早的、实用性的"达盖尔银版法"摄影术。

值得一提的问题

1.世界最早的照片是哪幅作品？哪位艺术家拍摄的？
2.论述一下早期摄影术的特点。
3.世界公认的摄影术诞生的具体时间？

2. 摄影术的诞生

照相机的诞生和感光材料的发明是紧密相关的。公元1839年8月19日，法国画家达盖尔（L. J. Manoe Daguerre)在法国科学院和艺术学士院联合大会上宣布了他发明的"达盖尔银版摄影术"。"达盖尔银版摄影术"的发明，宣告了世界摄影术的正式诞生。

达盖尔青年时期是一位军人，又是一位艺术家。1837年他在前人N.J.尼普斯对摄影术发明的基础上，又成功地发明了一种实用性的摄影术，叫做达盖尔银版摄影术。他把经磨光的银板放在碘蒸汽上熏蒸，形成可感光的碘化银，再放入照相机暗箱曝光（30分钟），形成潜影，然后用汞蒸汽熏蒸已曝光的银板，显影生成汞齐，最后用食盐水定影，洗去未曝光显影的碘化影，成为稳定的可见影像，摄影术由此诞生。

3.摄影术传入中国

摄影术伴随着鸦片战争的爆发而传入中国。尽管当时摄影在世界上还处于摇篮时代，多数欧洲人对此还很陌生，各国科学家还为改进技术仍在尽心竭力地探索；而国内已在很短的时间内，出现了一些摄影技术的应用者和探索者。1844年清代科学家邹伯奇制造了中国第一架照相机，这是中国摄影历史上值得记忆的一页。清朝的珍妃，没落帝国的皇妃是第一个拍摄紫禁城禁地宫廷生活的近代中国女子，也因此影响了慈禧太后对摄影的崇爱和认可，使得西方摄影术能够在森严的北京紫禁城里存在并公开化，为今天的我们留下可以复原历史的珍贵皇宫生活画面。

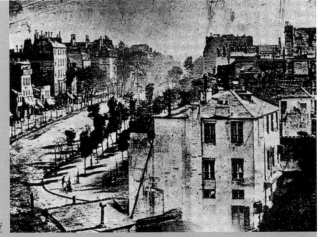

◆ 早期摄影作品：坦普尔大街

◆ 早期的摄影爱好者们在摄影创作

4. 彩色摄影

当人们从磨砂玻璃上看到丰富多彩的影像时，无不拍手称赞。但是，拍摄出来的却只能是黑与白的影调。摄影家为解决这个问题，曾用人工着色，但是，每一个人都希望能在胶片上把"天然"的色彩记录下来。

早在1861年，英国著名科学家J·C·马克斯韦尔(James C.Maxwell)所做的试验：分别通过红、绿、蓝滤光镜拍摄三张同一花格缎带，再把三张底片重叠在同一张透明片上，获得了世界上第一张彩色照片。

经过几代人广泛的艰辛探索。柯达公司于1936年生产了第一个三层乳剂的彩色胶片，名为"柯达彩色片"(Kodachrome)。第二年，阿克发也生产了类似的彩色胶片，名为"阿克发彩色片"(Agfacolor)。这些彩色胶片拍摄出来的照片，色彩质量及鲜艳度都很好，而且光敏度也较高。这两种胶片至今仍在生产，而且不断在改进。

彩色照片的制作，虽然已是可能的事，但需要十分细心，还要有较高的技术水平，并且制作成本非常高昂，即使是专业摄影者，也很少制作。直至第二次世界大战，阿克发和柯达才先后生产出彩色负片，可以在三层乳剂彩色片（tripack color paper)上进行放大。但是，在50年代以前，无论是阿克发彩色负片，还是柯达彩色负片，都不是经常能买到的，只能在专业的摄影店里才可以购买到。

◆ 世界上早期的彩色摄影（图为彩色照片）

于1930-1945年间拍摄，这些用彩色胶片拍摄出来的照片，色彩质量及鲜艳度都较好，而且光敏度也已较高。但比起现在的彩色胶片来说，色彩饱和度很低，色彩失真严重。

5. 摄影的普及

摄影术从诞生的那一天起,就注定是宫廷贵族富人们的消遣品,普通百姓是消费不起的,最多也是过年大寿能有机会拍照留念。

鸦片战争后,摄影传入我国。当时一般的国人都不愿意拍照,甚至抗拒,认为拍照会摄走人的灵魂。在很多年后,富人们才慢慢地接受和消费得起摄影。

19世纪末美国人乔治·伊斯曼（George Eastman）和他的伊斯曼–柯达公司研制出加色法彩色胶片。在1901年,发明了小型盒子照相机并批量生产,从而把摄影带给普通人,普及全世界。

6. 电子自动照相机

20世纪60年代开始,日本人把电子技术带入摄影领域。

1977年日本小西六摄影工业公司生产出世界上第一台自动调焦照相机——柯尼卡（KONICA）C35AF型135平视旁轴取景照相机。

日本人又运用计算机设计出了优秀的镜头和光学系统,完善了使用当今最流行的35mm胶片的高质量传统照相机。他们还利用美国计算机和宇航工业所发展起来的微电路学概念和计算机芯片,设计出了人们已经司空见惯的高灵敏测光系统、自动曝光系统和自动聚焦系统。日本的著名品牌柯尼卡（KONICA）、美能达（MINOLTA）、潘太克斯（PENTAX）等照相机公司对早期电子照相机的自动化研究和生产投入了大量的人力和资金。

◆ 1901年10月24日, 伊斯曼–柯达公司联合生产和销售柯达相机和照相器材。

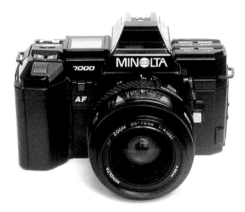

◆ 日本美能达公司生产的、世界上最早之一的全自动对焦系统单镜头反光照相机

◆ 1924年德国莱茨公司（Leiez）发明了世界上第一台35mm胶片的莱卡（Leica）照相机。从此,35mm胶片的135传统照相机风靡全世界。

◆ 乔治·伊斯曼（柯达创始人）肖像 美国
1888年伊斯曼–柯达公司联合生产柯达相机,他们的柯达照相机上市后,摄影爱好者们使用上了价值1美元的柯达方型廉价照相机。从此,照相机普及全世界。

7. 数字影像的诞生

1969年美国宇航员在月球上拍摄的一张数字照片。当时还使用感光胶片作为记录载体，用哈苏传统照相机拍摄，但图像信号却能通过卫星系统顺利传送到地面指挥中心。尽管那个时候专用于航天事业的数字相机所拥有地分辨率还达不到30万像素，但这对于航天事业的发展无疑具有重大的现实意义，更是数字影像的雏形。

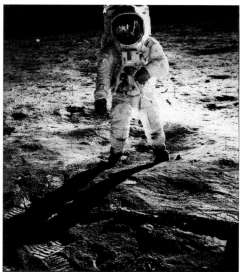

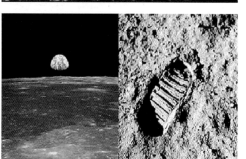

◆ 上图：人类跨出地球的第一步
美国宇航员登上月球的数字照片

值得一提的问题

1. 摄影术诞生后，对绘画界产生什么样的影响？对人们的日常生活产生什么影响？
2. 摄影术是什么时候传入中国？中国摄影术最早的记录是什么时候？
3. 数字照相机从最初的30万像素到今天的8000万像素，在今后的时间里，数字化将会怎么样的改变我们的影像生活？

1969年10月17日，美国贝尔研究所的鲍尔和史密斯宣布发明研制了CCD影像传感器，这种感光元件在经过进一步完善之后，终于在今天得到了广泛应用。4色CCD、SUPER CCD等最新改良版不断涌现，像素数早已跨越了千万，而成像效果也已臻于完美。

1973年11月，日本索尼公司正式开始了成像传感器CCD的研究工作，在不断技术积累的基础上于1981年推出了全球第一台不用感光胶片的数字照相机——静态视频马维卡ABIKA。该相机使用了10mm × 12 mm的CCD薄片，分辨率仅为570 × 490像素，并首次将光信号改变为电子信号传输。

◆ 下图：世界最早的数字照相机：日本索尼公司1981年推出了全球第一台不用感光胶片的民用数字照相机—静态视频马维卡（ABIKA），该相机使用了10 mm × 12 mm的CCD薄片，分辨率仅为570 × 490像素。

◆ 1975年，在美国纽约罗彻斯特的柯达实验室中，一个孩子与小狗的黑白图像被CCD传感器所获取，全世界第一台数字相机诞生。机身重3.9kg，采用16节AA电池供电，CCD分辨率为100 × 100像素，每个像素4位灰度；其曝光时间为1/20s，记录在盒式音频磁带上。

总结：现代影像的发展历程

照相机自从1839年8月19日由法国人达盖尔发明以来，已经走过了将近170年的发展道路。在这170年里，摄影术走过了从黑白到彩色，从纯光学、机械架构演变为光学、机械、电子三位一体，从拍摄时间几个小时到 1 / 12000s，从传统银盐胶片发展到今天的以数字传感器作为记录载体。

笑看浮云遮望眼，瞬间沧海变桑田。数字相机的出现正式标志着照相机产业向数字化新纪元的跨越式发展，人们的影像生活也由此得到了彻底改变。

本章节作业

1. 请解释摄影术的基本原理？
2. 了解摄影各个技术的跨越阶段给我们的日常生活带来了哪些便利？
3. 摄影的诞生是一场艺术革命还是技术革命？
4. 摄影的发明带来了哪些其他科学术术的衍生？

◆ 百年摄影历史：

不同时期世界名家拍摄的经典影像作品。

◆ 花之恶系列摄影 中国 夏丽丹

影像工具
——照相机的构造原理

工具是人类改造世界的方式,摄影是人类观看世界的方式,其基础是技术材料和人的主观能动性。影像赋于人类全新的视野,但在其发展过程中,作为主体的人对它的态度却一直十分复杂。

随着科学技术在社会发展中占据越来越重要的地位,人类越来越依赖于技术,并渐渐渗入到技术的认识领域和表现领域。人在认识、感知世界的过程中,希望获得精确的表现方式。人们不得不利用技术,但又担心在其中丧失自我,对技术的渴求与畏惧都体现在摄影这一全新观看方式的发展过程中。摄影的出现就是技术张扬的一个最明显的例子。

	传统照相机	数字照相机
镜头	有光圈、速度(大画幅座机的镜头使用镜间快门)、调焦、焦距段等。	
机身	快门、测光机构、取景器、显示机构、自拍、感光度设置、电池、输出、手柄等组成	快门、测光机构、取景器、LED显示机构、自拍机构、感光度设置、白平衡设置机构、电池、手柄等组成
暗箱	绝对黑暗的镜头到感光胶片平面之间的距离和空间	绝对黑暗的镜头到成像传感器平面之间的距离和空间
后背	感光胶片、装片机构、记数窗	成像传感器、模数转换器、存储机构、输出装置、压缩机构

第一节 传统照相机与数字照相机的结构认识

1.传统照相机和数字照相机的成像结构都是由镜头、机身、暗箱、后背等部件组成。

A.镜头:传统照相机和数字照相机的镜头都是有多组透镜镜片组成,起到控制其光线进入照相机并聚焦光线在胶片或影像传感器上形成清晰影像的作用。有光圈、速度(大型座机是镜间快门在镜头上)、调焦、焦距段等。

B.机身:机身因照相机种类的不同,其结构、形状也各异。机身作为承载照相机的各种功能部件的支撑机构,主要作用是将各主要部件紧密组合成为一个整体。主要有取景器、测距器、卷片装置(传统照相机)、闪光联动及快门、速度、感光度、主转盘(P、A、T、M、人像运动模式)等各种功能设置。

C.暗箱:由镜头至胶片或成像传感器之间保持的一定距离和空间(就是镜头后节点到焦平面的距离),这个空间就是照相机的暗箱部分。暗箱要保持绝对黑暗,不能使外部的光线对胶片或成像传感器造成干扰和破坏。大画幅座机还可以通过暗箱的伸缩来调节景物的清晰度。

D.后背:是存放传统胶片或数字成像传感器的装置。

2.传统胶片照相机和数字照相机的异同

A.相同点:被摄体的光线都是通过照相机的镜头、光圈、速度、调焦、感光度等作用下,汇聚在感光胶片或成像传感器上,得到一张曝光正常的潜影像(人眼是无法看见的)。在此阶段,传统照相机和数字照相机的技术原理都是相同的。

B.不同点:主要是影像的记录载体不同,传统胶片记录的潜影像通过其化学药液冲洗、放大得到可见的影像;数字载体(成像传感器)的潜影像通过模数转换器转成数字信号,再保存到储存器里,得到数字信号的影像。

第二节 照相机的种类和性能

1.照相机的分类

摄影技术发明以来的160多年间，时代的变化和科技的进步，演变出现了各式各样五花八门的照相机。大到要几人抬，小到手机照相机；有时尚型的，有古老型的，有传统型的，也有数字型的照相机等等；照相机的分类方法也多种多样。

A.目前市场上最主要的分类是根据照相机

4种影像记录载体(按传统胶片大小来划分)

- 袖珍型 （一般为旁轴取点）照相机
- 135 单镜头反光照相机
- 120 单镜头反光照相机
- 大画幅 机背取景照相机

记录载体的不同性质来划分:
传统胶片照相机是以传统化学感光胶片为记录载体的照相机。

数字照相机是以现代高科技数字技术的成像传感器为记录载体的数字照相机，是目前市场最为普及的摄影产品。

B.根据照相机的不同取景方式分类：

a.同轴取景器：取景与成像在同一光学主轴上，单镜头反光式照相机即属此类。

b.旁轴取景器：依靠独立的专用物镜和目镜来完成取景，取景的光学主轴处于成像光学主轴的旁侧，它们之间相互平行，双镜头反光式和光学透镜取景器的照相机即属此类。

C.以照相机的操作功能来划分：

a.全手动机械照相机：操作时有摄影者手动控制光圈、速度、焦点等机械的照相机。

b.全自动照相机：有自动对焦、多种测光、多种摄影模式等系统的照相机。现代数字照相机更是电子照相机发展的更高阶段。

D.从摄影学术上，常见的分类一般是以影像记录载体的大小（胶片与成像传感器大小）来划分为4种：

a.袖珍型照相机（包括传统胶片照相机和数字照相机）：外形小巧，可以使用传统35mm(24mmX36mm)胶片或小型数字成像传感器为记录载体，可以随身携带的照相机。

b.135 单镜头反光照相机（包括传统胶片照相机和数字照相机）：使用传统35mm胶片或数字成像传感器，可以转换镜头的照相机，是目前全世界最为普及和实用的机型。

c.120 单镜头反光照相机（包括传统胶片照相机和数字照相机）：使用后背为传统6cmX6cm、4cmX6cm胶片或千万像素以上的成像传感器，可以转换镜头的照相机。

d.单轨机背大画幅座机（包括传统照相机和数字照相机）：使用后背为 4X5 英寸、6X8 英寸、8X10 英寸等传统胶片或3000万像素以上的大型照相机数字成像传感器，可以转换镜头的照相机。

值得一提的问题

1.什么是影像的记录载体？影像记录载体有哪几种？

2.照相机都有哪几种分类？目前一般摄影最为常见的分类是什么？

3.了解目前市场上的照相机种类，收集市场上各种照相机的介绍资料。

2.常见袖珍型照相机的功能和特点

此类照相机以使用传统感光胶片和数字成像传感器为载体,现已成为人们日常生活中必不可少的生活用品,因其操作简单而又被称作傻瓜照相机。

此类照相机尽可能地自动完成一切任务:自动计算曝光量、自动调焦、自动设置感光度等。但也有它的限制性:

A.这种照相机从装有多倍变焦镜头为其自身的特点,但还是不能主动地更换镜头。

B.一般此类照相机都为旁轴取景,它往往不能够显示出与记录在胶片或成像传感器上大小完全一致的影像。

C.此照相机不能提供更多的人为控制聚焦、曝光以及景深等功能,只有少数的创造性地控制影像的余地。

早期的袖珍型传统感光胶片照相机基本退出市场。目前市场上最为流行的就是袖珍型的数字照相机,使用方便,节省资源,价钱便宜,为一般家庭所青睐。如尼康、佳能、索尼等,此类数字照相机的市场占有率都很高。

常见袖珍型照相机:传统感光胶片照相机和数字传感器照相机

◆ 佳能传统感光胶片照相机

◆ 美能达传统感光胶片照相机

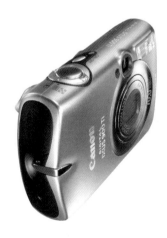

◆ 佳能数字成像传感器照相机

◆ 索尼数字成像传感器照相机

◆ 数字成像传感器照相机

◆ 佳能数字成像传感器照相机

3.常见135单镜头反光照相机的功能和特点

此类135单镜头反光照相机使用传统感光胶片和数字成像传感器为记录载体，是当今多数摄影师广为使用的设备。特别适合新闻摄影、体育摄影以及广大摄影爱好者。

此照相机以直接通过照相机镜头观察和聚焦影像是其重要的特征。拍摄者可以主动地调节机身的主转盘来控制拍摄画面的曝光量和聚焦影像。

135单镜头反光照相机既有使用传统感光胶片，又有使用数字影像传感器的照相机。

A.传统35mm胶片的135单镜头反光照相机：市场上较普遍的国外品牌有佳能、尼康、美能达、莱卡、理光等，国产的有海鸥、凤凰等品牌。

B.使用数字成像传感器的135单镜头反光照相机：市场上较普遍的国外品牌有佳能、尼康、柯达、富士、美能达等，目前还没有国产的135单镜头反光数字照相机。

佳能、尼康、柯达等高档照相机，一般都有手动功能和自动功能，如佳能 EOS1DRS MK II，目前是一款佳能品牌的顶级数字照相机。这种类型的单镜头反光照相机允许为每项工作选择适当的不同类型镜头，具有自动控制和手动控制影像画面的选择，允许为每幅画面都确定摄影者的创造性。成像传感器(CMOS)有一千多万像数的分辨率和极高的色彩位数。

常见135单镜头反光照相机：传统35mm胶片的135单镜头反光照相机和数字成像传感器的135单镜头反光照相机

◆ 莱卡传统感光胶片的旁轴取景照相机

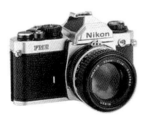

◆ 尼康传统胶片135单镜头反光照相机

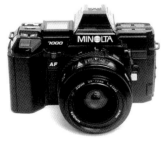

◆ 美能达传统胶片135单镜头反光照相机

◆ 佳能传统135单镜头反光照相机

◆ 常见的佳能传统胶片135单镜头反光照相机

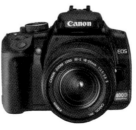

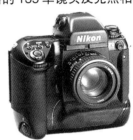

◆ 尼康数字135单镜头反光照相机

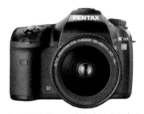

◆ 宾得数字135单镜头反光照相机

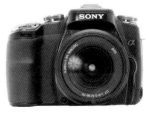

◆ 索尼数字135单镜头反光照相机

4.常见的120单镜头反光照相机的功能和特点

120单镜头反光照相机是专业摄影师的普遍选择。特别适合产品广告、时尚、空间、建筑摄影等专业性较强的摄影领域。

此类照相机的自动功能较少，一般为全手动，手动调焦、手动测光，如哈苏、玛米亚、博郎尼卡系列等，都需要拍摄者掌握全面的摄影技术技巧。不像135单镜头反光照相机那样的自动功能强大。取景器里看到的影像为现实中景物左右相反的影像。

120单镜头反光照相机一般都有后背（后背是一个密封黑暗的存放感光胶片或影像传感器的机构），目前市场上使用传统120感光胶片与数字影像传感器两种后背。

A.使用传统感光胶片的后背通常有60mmX60mm、60mmX45mm等规格。胶片面积较大，放大清晰度高。

B.使用数字后背的影像传感器面积较大、像素较高，相当于传统120胶片的清晰度，使用方便，节省资源。但价格不菲，一般的摄影爱好者很难承受。

120单镜头反光照相机的机身和镜头都是相同的，只是后背不同。目前市场上的数字成像传感器的后背直接与使用传统感光胶片的镜头机身相匹配；所以买一台传统胶片的120单镜头反光照相机既可以使用传统胶片，又可以使用120中型数字成像传感器的后背来拍摄。

5.常见的单轨机背大画幅座机的功能和特点

单轨机背取景大画幅照相机通常用于在大型影棚里拍摄大而复杂的工业产品、汽车

目前市场常见的120单镜头反光照相机

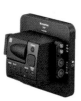

◆飞思数字后背：适合于多种传统120照相机的机身

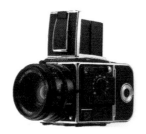

◆哈苏120单镜头反光照相机（使用传统感光胶片的后背，又可以使用数字成像传感器的后背）

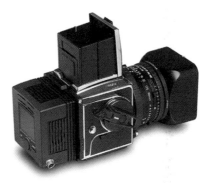

◆哈苏120单镜头反光照相机（使用数字成像传感器的后背）

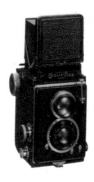

◆禄莱120双镜头反光照相机（使用传统感光胶片）

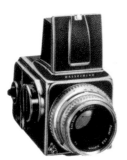

◆哈苏120单镜头反光照相机（使用传统感光胶片的后背）

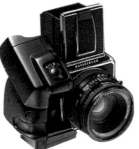

◆哈苏120单镜头反光照相机（此图使用传统感光胶片的后背，是目前哈苏品牌的顶级机型）

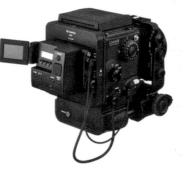

◆哈苏120单镜头反光照相机（使用数字成像传感器的后背）

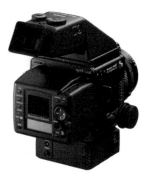

◆哈苏120单镜头反光照相机（使用数字成像传感器的后背）

广告或在室外拍摄建筑风景等，拍摄的影像基本应用在大型的广告路牌、广告灯箱、广告车体等，是市场上最为专业的高端摄影设备之一。

单轨机背取景照相机一般使用4×5英寸、5×7英寸或8×10英寸的传统感光散页胶片和不同类型的大型数字后背（成像传感器）。大画幅座机的机身较大，无法手持拍摄，都要架设在大型三脚架上使用。此类大画幅座机为全手动功能的照相机使用很不方便，取景器为倒立相反影像，取景和调焦都需要遮光布，测光为独立测光表。

A.该座机所使用的传统感光胶片后背为散页片，底片较大，清晰度很高，较数字成像传感器后背价格低。

B.大画幅座机使用的数字（影像传感器）后背，目前的总像素已在5000万以上，清晰度可与传统感光胶片媲美。使用时可以直接连接计算机，使用方便，拍摄成本低，节约资源；但数字后背目前的价格高，一般摄影师很难接受。

值得一提的问题

1. 了解和掌握多种照相机的使用说明和方法？
2. 照相机的几种类型中，最适合你使用的是什么类型照相机？要注意选择适合自己专业的照相机。
3. 了解目前市场上各种照相机的功能和用途。收集各种照相机的介绍资料为你今后的专业服务。
4. 了解和掌握数字影像的发展趋势和服务范围。

各种型号的单轨机背大画幅座机

◆ 飞思数字后背: 适合于多种传统感光胶片的大画幅座机机身

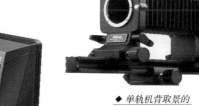

◆ 单轨机背取景的大画幅座相机身

◆ 仙娜单轨机背取景的大画幅座机

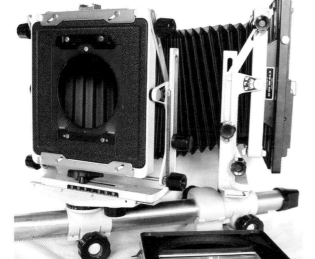

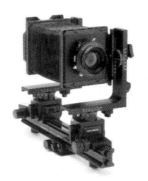

◆ 仙娜单轨机背取景的大画幅座机

◆ 箱式双轨机背取景的大画幅座机

第三节 照相机镜头的特性和作用

照相机的镜头也称光学镜头，其功能就是让光线进入照相机并聚焦光线在胶片或影像传感器上，形成清晰的影像。镜头是照相机成像视觉系统中的重要组件，对成像质量起着关键性作用，它对成像质量的几个最主要指标都有影响，包括：分辨率、对比度、景深及各种像差。

1. 照相机镜头的分类

光学定焦镜头：照相机镜头的焦距段不可变焦，是固定的，成像质量好，但使用不方便。（如 135 单镜头反光照相机、16mm 鱼眼镜头、24mm 超光焦镜头、50mm 的标准镜头、300mm 的长焦距镜头，多属光学定焦镜头。）

光学变焦镜头：照相机镜头的焦距段可以在一定范围变焦，成像质量较好，技术要求高，使用方便。（如 135 单镜头反光照相机 24－85mm 的变焦镜头、35－300mm 的变焦镜头、100－300mm 的变焦镜头，多属光学变焦镜头。）

光学微距镜头：可以拍摄细小的物体，最小可以拍摄 1:1 的物体。（如拍摄细小产品或人的眼睛等局部。）

数字变焦镜头：袖珍型数字成像传感器的照相机一般都有数字变焦功能。在光学变焦的焦距达到极限时，所拍摄的画面再进行数字裁剪、放大，表现为颗粒大，清晰度低等特点，一般不建议使用。

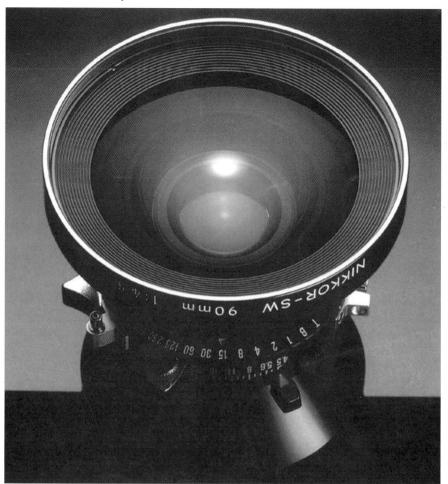

◆ 大画幅照相机镜头 – 镜间快门的定焦镜头

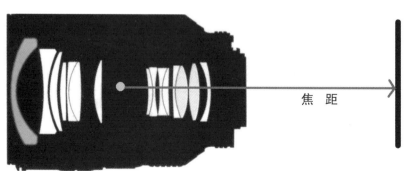

◆ 照相机镜头的焦距示意图

焦 距

胶片平面或影像传感器平面

2.照相机镜头的结构

照相机镜头是由许多光学透镜组成的复合镜头。能校正单片透镜中畸变、色散等引起的像差；玻璃透镜表面镀有增透膜，能将光的反射影响降到最低程度；最小和最大孔径设置的限制也有助于减少像差的影响。

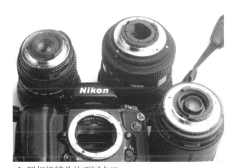

◆ 照相机镜头的不同卡口
每款照相机镜头都有不同大小、型号的卡口。

◆ 美能达照相机镜头的卡口为MD卡口，与海鸥照相机
系列相同。

◆ 图为照相机镜头的特殊延长皮腔
改变镜头的焦距适合拍摄细小物体。

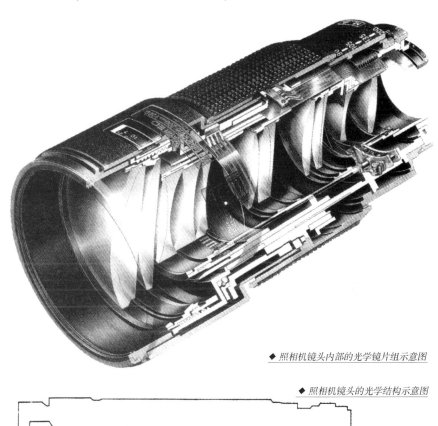

◆ 照相机镜头内部的光学镜片组示意图

◆ 照相机镜头的光学结构示意图

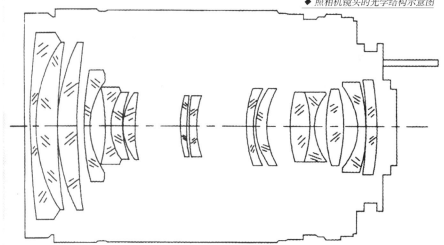

镜头：外界景物是通过照相机镜头聚集成清晰影像的，投射到机身的胶片或影像传感器平面上曝光。所以，镜头品质的好坏对影像成像质量起关键作用，主要表现在镜片的镀膜质量、镜片的材质和镜片组装的精度。

镜头的结构都为多组光学透镜组成，"MC"表示多层镀膜。镜头有不同的卡口适合相对应的照相机机身；每款镜头都有不同的口径和焦距段，镜头口径越大相对质量越好。

◆ 各种焦距段的照相机镜头

3.按照相机镜头的不同焦距段分类

焦距:是当镜头聚焦在无限远的时候,从它的像方(被摄体)主点到胶片平面或影像传感器的距离,通常用毫米(mm)标示。

常见的135单镜头反光照相机使用比较普遍,因此我们以135单镜头反光照相机镜头的特性为列。

A. 鱼眼镜头：6–18mm

B. 超广角镜头：13–24mm

C. 广角镜头：21–38mm

D. 标准镜头：50mm

E. 中焦镜头：61–135mm

F. 长焦镜头：135–300mm

G. 超长焦镜头：300mm 以上

以上各焦距段在120照相机和大画座机上的毫米标值是不一样,像120 照相机的标准镜头为 75–90mm,而大画幅座机的标准镜头为 110mm。

18mm 镜头

20mm 镜头

24mm 镜头

28mm 镜头

5mm 镜头

50mm 镜头

60mm 镜头

70mm 镜头

80mm 镜头

100mm 镜头

150mm 镜头

200mm 镜头

135单镜头反光照相机镜头的焦距段种类与性能

A.鱼眼镜头：此镜头的视场角约为180°，135镜头的焦距约为6-18mm，120单镜头反光照相机（6×6）约为35mm。它的成像特点是景深极大，严重畸变，视觉效果独特。但不适合拍人物、建筑及产品广告等照片，一般拍摄特殊的场景或物体。

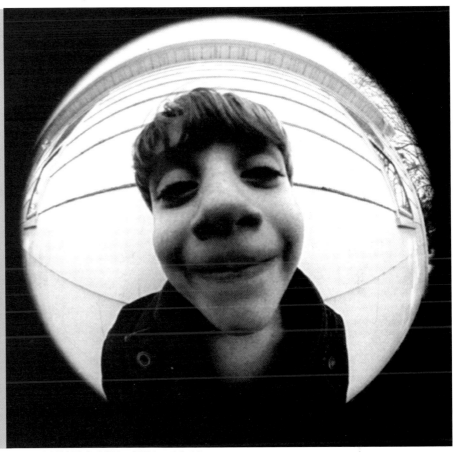

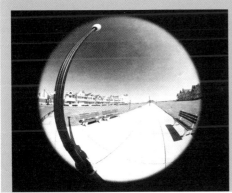

◆ 鱼眼镜头拍摄的效果

◆ 鱼眼镜头拍摄的变形效果：景深大，严重畸变。

◆ 超广角镜头拍摄的夸张效果

B.超广角镜头：该镜头的视场角大于或等于91°。焦距为13-24mm之间。它的畸变得到了一定控制，但渐晕现象比较严重，焦距短，景深很大，手振与机振对成像的影响较小，有很强的现场感、透视感。常拍摄纪实、风光等影像。

C. 广角镜头：该镜头的视场角在90-60°之间，焦距在21-38mm之间，其畸变已基本得到控制，视角较广，适应范围比较广泛，在摄影者手中最为普及。

D. 标准镜头：该镜头的视角在60-40°之间，焦距约在40-61mm之间，一般为50mm。光圈大，技术最为成熟，成像质量好，价格低廉，各种像差控制较好。所拍摄影像基本与人眼视觉特性一致，其弊端就是成像个性较弱，视觉冲击力不强。

◆ 标准镜头拍摄的效果影像不变形，适合拍摄标准证件照片和翻拍照片、书画等。

◆ 广角镜头拍摄的效果

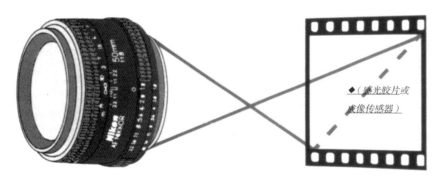

◆（感光胶片或感像传感器）

◆ 各种标准镜头的焦距因照相机所用胶片或影像传感器的尺寸不同而异，其原则是与胶片画幅对角线的长度基本相等，视角大约在40°－60°。它所拍摄的影像接近于人眼正常的视角范围，其透视关系接近于人眼所感觉到的透视关系。所以，能够逼真地再现被摄体的形象。

值得一提的问题

1. 照相机镜头的焦距段有哪几种？ 特点是什么？
2. 镜头焦距段与景深的关系是什么？ 怎么利用焦距段控制景深？
3. 变焦镜头与定焦镜头的性能比较，哪种类型镜头更具质量优势？

E.中焦镜头：视角在40-18°之间，焦距约为61-135mm。对空间有一定的压缩作用，但不强烈，一般比较适合于人像摄影。

F.长焦镜头：视角在18-8°之间，焦距约135-300mm。成像特点：透视效果不明显，对空间有很强化画面的作用。一般在体育摄影、新闻摄影、野生动物摄影中使用最多，也可用来拍摄花卉、产品等。

G.超长焦镜头：视角小于8°。焦距约300mm以上。成像特点：透视效果非常不明显，对空间有非常强的压缩作用，景深很小，背景只会是一片模糊虚化，主体突出，但焦点很容易漂移。此镜头一般多用于体育摄影、生态摄影，也可用来拍摄花卉小品等。但缺点是太笨重，不便于外出携带。

◆ 中焦镜头拍摄的效果

◆ 长焦镜头拍摄的效果

◆ 超长焦镜头拍摄的效果

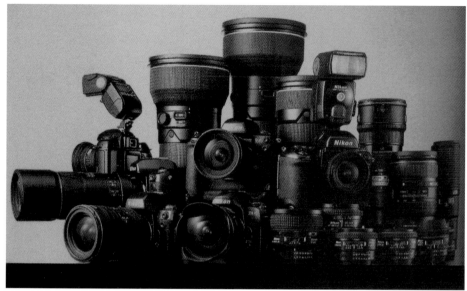

◆ 各款照相机镜头的选择

◆ 尼康变焦距镜头 70-300mm

◆ 尼康变焦距镜头 100-300mm

◆ 尼康定焦镜头 50mm

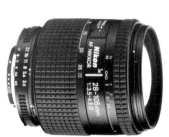

◆ 尼康变焦距镜头 28-135mm

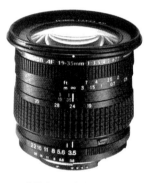

◆ 佳能变焦距镜头 18-85mm

◆ 佳能变焦距镜头 L 210-300mm

4.照相机镜头的选择

A.定焦镜头的成像质量要好于变焦镜头，工艺精度比较成熟，但使用不方便，如50mm定焦。变焦镜头的倍率越高，要求工艺高，价格也越高，相对成像质量要低，但使用方便，如35-210mm 镜头。

B.目前通常都使用变焦镜头。随着科技的发展，生产工艺的精度越来越高，与定焦镜头相差无几，使用很方便，是大多数摄影者的首选。通常配备一只包含广角、标准与中焦的变焦镜头，如18-85mm、28-135mm、35 -70mm、35-105mm等使用比较方便，也足以应付大量的日常拍摄需要；再根据自己专业的不同特点选择一只广角镜头或长焦类镜头。如环境艺术设计、服装设计专业等可以选择一只16-35mm广角类变焦镜头，而视觉传达、多媒体、工业造型等专业可以选择100-300mm长焦类镜头。

5.照相机镜头的光圈（用 f 表示）

A.光圈：在照相机的镜头中间有一组金属片，这组金属片可以形成一个光孔，转动镜头光圈环时，金属片就形成一个可变的光孔，这就是光圈。

B.光圈作用：光圈控制着进入照相机镜头光线的进光量和被摄景物的前后景深范围，也控制着影像的成像质量。

光圈孔径好比房间的窗户，窗户开的越大，照射到房间的光越多。

C.光圈数值：光圈孔径用 f 表示，f 值的数值越小，表示光圈开的越大，进入照相机镜头光线越多，胶片或成像传感器曝光越多。f 值的数值越大，则反之。

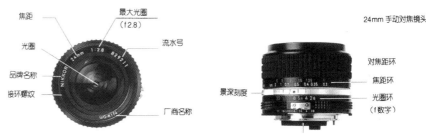

◆ 镜头表面的各种符号

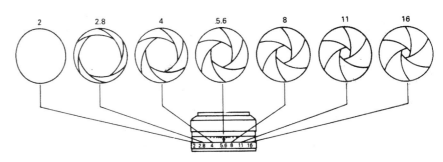

◆ 光圈孔径大小的特定数值和进光量的关系

光圈孔径大小的特定完整系数：

f1、f1.4、f2、f2.8、f4、f5.6、f8、f11、f16、f22、f32、f45、f64。

◆ 每一档光圈相差2倍的进光量，f8 要比 f5.6 少2倍的进光量，f8 要比 f11 多2倍的进光量。

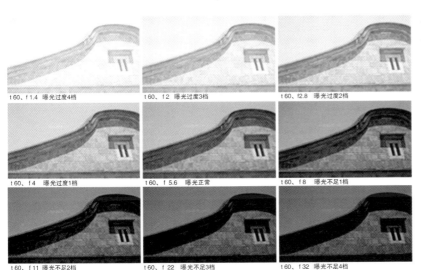

值得一提的问题

1.照相机镜头的焦距段有哪几种特点？
2.光圈系数越大，进光量越小，景深越大；光圈系数越小，进光量越少，景深越大。
3.光圈系数在5.6-16之间，制造工艺很成熟，精度高，影像质量最好。

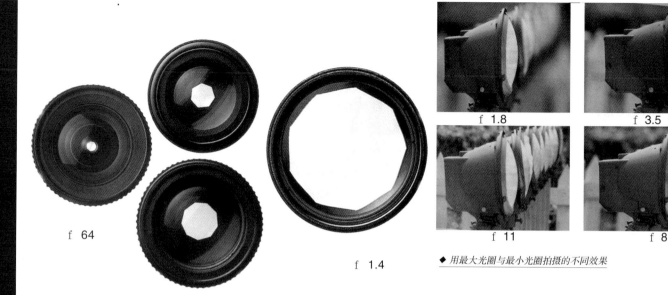

f 64

f 1.4

f 1.8　　　　f 3.5

f 11　　　　f 8

◆ 用最大光圈与最小光圈拍摄的不同效果

◆ 图为光圈的最大孔径f1.4与最小孔径f64每一档光圈相差2倍的进光量，f8的孔径比 f5.6 少2倍的进光量，f8 要比 f11 多2倍的进光量。

D.大孔径光圈的作用：大孔径光圈的系数在理论上最大值为f1，但目前实际上最大的光孔为1.4，光孔越大，工艺越高，技术相对不成熟，价格也越高。大孔径的优点是通光量大，取景器明亮，便于在暗弱光线下取景和调焦。便于摄取小景深，便于使用增距镜头，也便于使用较高的快门速度。

E.镜头光圈的选择：光圈的光孔大小除了可以控制被摄物的曝光进光量外，还有拍摄影像质量的优劣之分以及景深控制等特点。所以选择光圈大小时要考虑以下几点：
· 被摄体的现场光线亮度；
· 被摄主体的景别大小和景深控制；
· 要求影像质量的高低；
· 镜头的焦距段的限制影响光孔大小和景深大小。

光圈在不同条件下拍摄,要选择不同的光孔：

光圈	特　　　点
f 2	影像素质较差，景深小，适合室内或光线很暗的场合。
f 2.8	影像素质稍好，景深较小，适合室内或光线很暗的场合。
f 4	影像素质较好，景深中等，适合室内或光线较暗的场合。
f 5.6	影像素质好，景深适中，适合室内或光线稍暗的场合。
f 8	影像素质最好，景深较大，适合室外普遍的光线场合。
f 11	影像素质最好，景深大，适合室外普遍的光线场合。
f 16	影像素质最好，景深很大，适合室外光线强烈的场合。

6.景深

当某一物体聚焦清晰时，从该物体前面的某一段距离到其后面的某一段距离内的所有景物也都是相当清晰的影像。焦点相当清晰的这段从前到后的距离就叫做景深。

A.景深与光圈的关系：光圈系数越大，景深越大；光圈系数越小，景深越小。

B.景深与焦距段的关系：焦距段越大，景深越小；焦距段越小，景深越大。

C.景深与前后景的关系：摄影者在拍摄景物时，主体前面可以以某物体为前景，这样画面就可以从视觉上增加景深和透视效果。

D.景深预测：在照相机取景器里无法看到选定好的光圈设置的景深大小。在取景器中看到的物体是没有聚焦场景之后的景物景深，摄影者可以按下照相机机身上的景深预测按钮，把光圈收缩到选定的孔径上，景深范围表现在取景器里。这样所看到的场景景物就与拍摄后胶片所记录的场景景深一致。

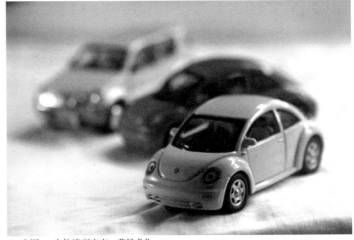

◆ 光圈 f 2 主体清晰突出，背景虚化。

◆ 光圈 f 11 主体清晰，背景较清晰。

◆ 光圈 f 32 主体背景都清晰。

第四节 照相机的机身
——快门与速度

1.照相机快门

快门就像一个房间的窗户(光圈),打开的时间越长,进入房间的光线也就越多,胶片曝光的时间就越短。照相机快门通常状态下是一直关闭的,只有当按下预先设定好时间的快门,才会打开;时间结束,快门会自动关闭。

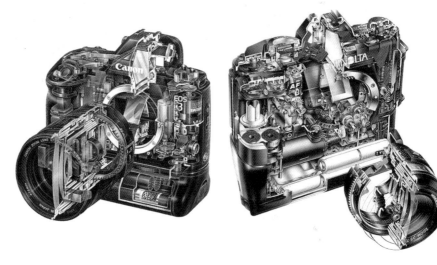

◆ 照相机的机身与镜头的结构关系

2.快门速度（用t表示）

快门速度决定摄影瞬间胶片或影像传感器曝光时间的长短,控制影像的清晰度及动态效果。用t表示快门速度。

3.快门速度的数值

照相机快门的时间数值一般常用的有:15"、8"、4"、2"、B、1/1、1/2、1/4、1/8、1/15、1/30、1/60、1/125、1/250、1/500、1/1000等,在照相机上即用15"、8"、4"、2"、B、1、2、4、8、15、30、60、125、250、500、1000刻度表示快门速度,15"表示15秒,125表示125分之一秒,即1/125。

1–1/1000数值,数值越大,快门速度也就越长,曝光时间就越长。数值越小,曝光时间就越短, 1/2就比1/1000的曝光时间要长。

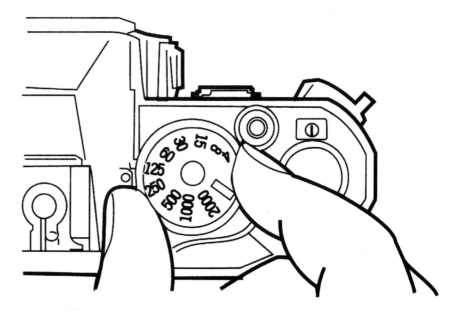

◆ 照相机的快门速度 t 1/1 — 1/2000

值得一提的问题

1.照相机的快门速度在1/30以上,可以手持照相机拍摄;在1/30以下,须有三脚架或有平稳的支点来支撑拍摄。
2.在现场抢拍某新闻事件时,照相机的快门速度最好用1/125以上拍摄。

◆ t1

◆ t 1/125

t15"–t1 数值，数值越大，快门速度也就越长，曝光时间就越长，t15"比 t8"的曝光时间要多，记录在胶片成像传感器上的影像要亮，数值越大，曝光时间就越多。

4.B 门、T 门

B 门是指手动控制快门时间，手按下快门按钮时，快门打开，胶片或成像传感器曝光，手放开快门按钮后，快门自动关闭，曝光结束。

T 门也是指手动控制快门时间，手按下快门按钮时，快门打开，胶片或成像芯片曝光，再按下快门按钮，快门关闭，曝光结束，两者有相同的功能。

5.正确合理地使用快门速度

正确的使用照相机快门速度能够使摄影者获得所需要的主观效果，快门速度将有助于表现作品的主题。一般来说，先考虑拍摄意图，再根据现场光线的强弱，决定用什么样的快门速度。

根据摄影者要拍摄的表达主题，可以主观地、合理地选择快门速度。

快门速度的选择

快门时间	特点
B 门、T 门	必须使用三脚架来拍摄，长时间地曝光，一般拍摄夜景、黑暗场景或特殊的场景。
t1/1–t1/30	必须要用三脚架拍摄，曝光时间较长，使用与小光圈拍摄大景深的画面或者是在很弱的光线下拍摄。如拍摄运动物体，会有特殊的动态效果。
t1/30–t1/125	适宜任何较强光线的手持拍摄，一般的摄影者都可以用此速度来拍摄物体。如拍摄动感稍强的物体，也会有清晰的画面。
t1/125–t1/1000	适合拍摄运动景象，如奔驰的汽车、运动员赛跑、奔马等，会得到很清晰的效果。

◆ 上图 t1/1 拍摄的效果，流动的水变成云雾一样的影像。
◆ 下图 t1/250 拍摄的效果，流动的水，清晰可见的水珠。

第五节 照相机机身——取景器与调焦装置等

1.照相机取景器

照相机的取景器是摄影者观看和安排景物范围，确定记录在胶片或影像传感器上的画面构图的光学窗口。分为：

· 旁轴取景器
· 单镜头反光同轴取景器
· 双镜头反光取景器
· 毛玻璃机背取景器
· LCD 显示屏

2.镜头的调焦系统

摄影者在拍摄时调整镜头上的调焦环，准确清晰地记录在胶片或影像传感器上的影像光学调焦系统。

每一个镜头背部都有测距器，一般用 m "米" 或 ft "英尺" 表示。

一般的镜头都有 m 刻度：0.2、0.34、0.5、0.8、0.9、1、1.2、1.5、1.8、1.9、10、∞ 等。假如镜头到拍摄主体为 10m，那摄影者要把镜头调焦环调至 10m 端。假如镜头至被摄物体在 10m 外，那摄影者要把镜头调焦环调至 ∞ 端（∞ 表示为无限远）。

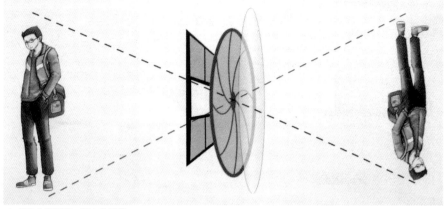

◆ 小孔成像原理：倒立的影像

景物光线通过镜头投射到胶片或成像传感器上为倒立的影像，但为方便摄影者观看取景，每款型号的照相机都有不同的取景装置，如旁轴取景器、单镜头反光同轴取景器、双镜头反光取景器、毛玻璃机背取景器等来改变倒立的影像。

◆ 135 单镜头反光照相机取景器原理：

反光同轴取景器，镜头有反光五棱镜。景物通过五棱镜，镜反射到取景器里，人眼见到一幅正像的影像。

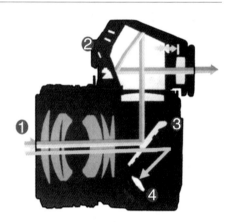

◆ 135 单镜头反光照相机取景器原理：

① 景物光线　② 五棱镜
③ 焦平面　　④ 反光板

◆ 调焦环

◆ 镜头的调焦系统

手动调焦验证装置主要有 4 种

◆ 磨砂玻璃式

在取景的同时，摄影者调节镜头的调焦环，调焦至磨砂玻璃上的影像最佳精度时，则对焦清楚，景物就能在底片上成清晰的影像。这种方法的验证精度较低，但可以快速对焦，有利于抓拍。135 单镜头反光照相机、120 双镜头反光照相机和机背取景照相机上使用这种系统较多。

◆ 中央微棱式

该调焦屏的中央位置，带有很多微小的三棱锥、四棱锥或六棱锥形等棱镜构成了微棱镜圈。当调焦准确时，摄影镜头经反光镜所结成的影像会聚在各微棱锥的锥顶，因而在这些微棱锥处，可以看到很清晰的影像。调焦不准时，微棱上的影像立即变得非常模糊，好像锯齿状的纹路。

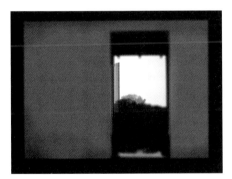

◆ 重影式

这也是一种较为常见的调焦验证装置，它通过特殊的光学系统，取景时，使被摄体主体位于取景器视场中央，转动镜头的调焦环，若调焦验证影像与取景物镜本身所结成的影像在取景器内彼此错开，则表示调焦有误差，需要继续调节调焦环。当取景器内被摄主体的两个影像彼此重叠，调焦的影像表示清晰。

◆ 中央裂像式

这种调焦屏的中央有两个半圆形的光楔，照相机对准物体调焦准确时，在两个半圆内可以看到与物体形状完全相同的清晰影像；反之，调焦不准时，在两个半圆内结成的影像彼此分裂并且相互错位。采用裂像式调焦屏调焦时，精度最高，但是调焦速度较慢，特别是在抓拍快速移动物体时很不方便，很难用它来快速准确对焦。另外，在光圈较小或外界景物较暗以及使用长焦镜头拍摄时，调焦屏中央的两个半圆容易出现一半亮，一半暗或没有影像的现象。在取景调焦时，将眼睛在取景目镜后上下或左右移动可避免这种现象，一般的 135 单镜头反光照相机都采用此调焦装置。

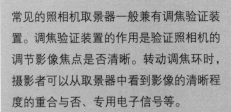

常见的照相机取景器一般兼有调焦验证装置。调焦验证装置的作用是验证照相机的调节影像焦点是否清晰。转动调焦环时，摄影者可以从取景器中看到影像的清晰程度的重合与否、专用电子信号等。

A.手动对焦

传统和数字照相机都有手动对焦，手动调节镜头上的调焦环距离标尺与目测机位离景物的距离相一致。根据相机本身的裂像式、微棱式、磨砂玻璃式等调焦装置调焦直至完全清晰。此种调焦装置一般都在手动传统胶片照相机采用。

B.自动对焦

135单镜头反光照相机和袖珍型照相机都有自动对焦系统，将照相机对准被摄体后，半按快门，聚焦系统会自动测量其距离，并自动调整镜头焦点，使被摄体成为完全清晰的焦点。抓拍某新闻事件很方便，适合于新闻、体育、时装摄影等；但一定要注意有时候焦点会漂移，主要是焦点没有对焦到主体上，拍摄出不清晰的影像，要及时发现和调整焦点。

单点自动对焦要注意焦点不要漂移，先对准被摄主体，手半按照相机快门按钮，照相机会自动寻找焦点至清晰，半按快门的手不要放开，再重新构图，按下快门曝光。

多点眼控自动对焦的照相机是根据摄影者先在照相机内设置好自己的眼睛特性，构好图后，摄影者根据取景器内分布的"点"，眼睛对准被摄体邻近"点"，手半按快门，照相机迅速寻找焦点至清晰，再按下胶片或成像传感器快门曝光。要注意不要轻易使用别人的眼控对焦照相机，使用时要把自己的眼睛特性在照相机里设置好，再拍摄；否则，眼控对焦是不起作用的。

3.传统胶片照相机的输片装置

传统胶片照相机的输片装置有两种：一种是手动倒片，一种是电子自动输片。

手动倒片是照相机胶卷在拍摄完毕后，按下照相机身底部的倒片小按钮，再旋转其直至听到"咔嚓"一声，倒片完毕，就可以打开后背取出胶卷。另一种是电子自动照相机的输片装置，拍摄完胶卷后，自动倒片或按下按钮后自动倒片。

4.多次曝光装置

传统胶片和数字照相机的多次曝光装置是在同一胶片或成像传感器上拍摄两次或多次影像，形成多个影像。

一般的照相机有多次曝光设置键，设置次数后，就可以按主观意图拍摄影像。

5.照相机的计数、上弦机构

照相机的卷片、计数、上弦机构一般是联动工作的。传统胶片照相机拍摄完一幅影像，自动上弦到下一幅影像，计数器自动记数。在卷过一张胶片的同时，照相机的记数器自动累加一个数字，快门机构上弦。

自动对焦的种类：单点自动对焦、多点自动对焦和多点眼控自动对焦。

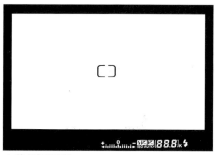

◆ 单点自动对焦

◆ 五点眼控自动对焦

◆ 五点眼控自动对焦

◆ 四十五点眼控自动对焦

6.照相机的自拍装置

A.传统胶片的机械照相机在拍摄时，构图调焦准确后，把自拍钮拨到设置点，再按下快门，自拍钮开始启动，在一定时间后自动拍摄，曝光完成。

B.电子照相机和数字照相机，可以根据具体情况主观地设置时间，按下快门后，在设置好的时间内自动曝光。

7.感光度设置（ISO 表示感度）

A.传统胶片手动照相机需要手动设置感光度，假如使用感光度 ISO100 的胶卷，要把照相机感光度设置键设置到100的数值上。使用传统胶片的电子照相机，只要装好胶卷后，就会自动设置好感光度。

B.数字照相机有自动设置感光度和手动设置感光度两种光度。

感光度越高，需要的光线越少，影像的颗粒越粗。感光度越低，需要的光线越多，影像的颗粒越细。

值得一提的问题

1.旁轴取景器照相机的取景画面与记录下的画面是有误差的，一般是记录画面可能偏左或偏右，特别是拍摄较小的物体时，表现得越明显。

2.拍摄静物产品时，尽量用手动对焦，焦点比自动对焦更准确清晰。

3.拍摄人物时，对焦的焦点要在人的眼睛上，眼睛清晰，画面也就清晰了。

第六节　照相机的其他附件

1.便携式电子闪光灯

便携式电子闪光灯是一种随身携带的万次闪光灯，在室内外光线较若的情况下，使用这种闪光灯补偿照明，达到正常的曝光。但拍摄的影像色调往往会发冷，人的眼睛发红，光线平淡。（一般的情况下不建议使用这种便携式电子闪光灯。）电子闪光灯将其插在照相机机身的热靴插座上，根据不同类型闪光灯的使用方法，按下照相机快门，就可同步完成胶片或成像传感器的曝光。

电子闪光灯发光照度（被摄物体直接受光程度）高，但照明时间短，（发光时间约为1/5000~1/2000秒，故快门对闪光灯无控制作用。）能与高速快门同步（帘幕快门和钢片快门除外），并能连续闪光，便于快速摄影时使用，是我们使用得最多的人工光源。

闪光灯属于点光源，因而照度的强弱变化直接受光照距离的影响，即光照射距离越远，照度就越弱。

我们可以按照以下方法来使用闪光灯：首先确定拍摄对象与照相机的距离，然后按"闪光指数（GN）:拍摄对象与照相机的距离（M）=应用光圈（F）"的公式进行计算，得到当时条件下所应该使用的光圈。比如，闪光灯指数为24，拍摄对象与相机的距离为3m，那么，我们应使用F8光圈（24/3=8）。当然，我们也可以先确定拍摄时使用的光圈，然后变换卜述公式，用"闪光灯指数×所用光圈=拍摄距离"来确定拍摄距离。

（注：1.使用闪光灯时，快门速度不得超过相机所支持的最高同步快门速度，但镜间叶片式快门可在任意快门速度下与闪光灯同步；2.闪光灯指数一般都印刷在该闪光灯的背面；3.不得近距离对着婴儿的眼睛闪光，否则有可能伤害婴儿的眼睛，造成严重后果。）

◆ 尼康便携式电子闪光灯

◆ 尼康照相机与便携式电子闪光灯的组合使用

2.三脚架

照相机三脚架是支撑照相机拍摄清晰影像的必备器材,特别是快门速度在1/60以下拍摄或者使用大画幅机背照相机时起稳定作用。

一般质量较好的三脚架都为国外品牌捷信、曼富图和金钟等,使用方便、平稳。

3.快门线

快门线是拍摄者用于慢速度或"B"门长时间曝光,避免照相机的抖动影响影像清晰度,一般与三角架结合使用。

4.遮光罩

遮光罩是防止额外的光线进入照相机镜头,产生光斑,影响拍摄质量。广角、超广角以及鱼眼镜头一般不用遮光罩,避免进入画面,造成四周黑。

5.滤色片

滤色片有多种用途,可以使照片增强或减弱反差,滤掉其他无用途的色光和像差的特殊效果镜,以及保护镜头和防止紫外线的UV镜是每个镜头必备的。

6.摄影包

摄影器材是属于高科技的精密仪器,价格高昂,更是摄影者的枪弹,必须保护好。摄影包是每一位摄影者存放摄影器材的必备条件。摄影包质量有好坏,质量好的,可以防水,防尘以及防震,但价格相当昂贵。根据摄影者的经济能力购买。

◆快门线

◆遮光罩

◆摄影包

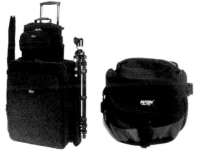

◆滤色片

◆滤色片

◆摄影包

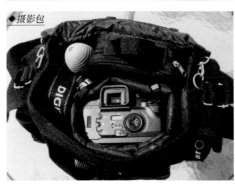

◆三脚架

◆三脚架

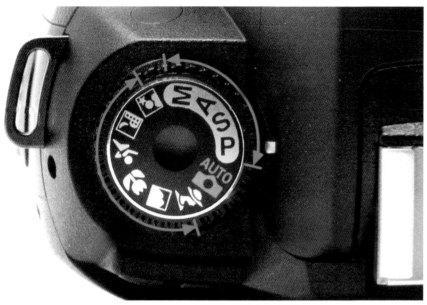

◆照相机主转盘的模式符号

7.传统和数字照相机的符号

M手动：根据景物亮度，手动调节光圈和速度曝光。

A光圈优先：设定光圈系数、速度根据景物亮度自动曝光。

T速度优先：设定速度值，光圈根据景物亮度自动来调整曝光。

P自动程序：把光圈设定到最小，自动曝光。

AUTO：全自动曝光。

人像模式，可以专门拍摄纪念照。

风景模式，专门拍摄风景。

微距模式，拍摄小的物体。

运动模式，拍摄动态物体。

夜景模式，在夜间拍摄风景建筑等。

夜间闪光模式，在夜间拍摄人物。

+3 +2 +1 0 −1 −2 −3		曝光补偿	
f	光圈	t	速度
MF	手动对焦	AF	自动对焦
ISO	感光度	∞	无限远
OFF	电源关	ON	电源开

值得一提的问题

如何拍摄夜景，主要是曝光量的控制。我们以ISO100/21型胶片或ISO100数字成像传感器照相机为基准，供大家参考：

拍摄对象	大概情况	光圈	时间
城市夜景	大场面	5.6	1-2分钟
繁华街景	距离20-30米	5.6	1/8秒
明亮橱窗	商店商品陈列橱窗	5.6	1/15秒
霓虹灯	距离30-50米	5.6	1/30秒
灯光水池	距离10-20米	4	1/30秒
灯光球场	距离10-20米	4	1/30秒
灯光工地	距离500米左右	5.6	1-2分钟
灯会夜景	距离50-100米	5.6	1/4秒
节日礼花	表现礼花完整的花形	8	1-2秒
晴空明月	显示出月,面阴影层次	11	1/60秒
晴空星星	表现星星移动光迹	11	1-2小时
夏夜闪电	表现闪电完整形态	8	1-2秒
夏夜小市	城镇夜间一般小市	4	1-2秒

本章作业：

利用光圈和速度以及焦距段的特点，拍摄以下作业：

1.拍摄主体清晰，背景模糊1张；主体模糊，背景清晰1张。

2.拍摄前景、背景模糊，主体清晰1张；拍摄前景、主体、背景清晰1张。

3.拍摄主体运动，背景清晰1张。

4.拍摄主体清晰，背景运动1张。

第七节 照相机的正确使用和维护以及购买

1.照相机的正确使用

A.要正确手握照相机,正确利用身边的支撑点和使用三角架,使拍摄的影像更加清晰。

B. 调焦力求准确。要经常锻炼目测的基本功,才能在抓拍时运用自如精确。

C.按快门时,身体尽量不要抖动,手应按快门到底,以免造成空拍。

D.快门速度不能调至两个快门数值之间拍摄。(光圈可以在两档间拍摄。)

E. 拍摄完毕,应把照相机镜头调焦到无限远,避免镜片间的压迫。

2.照相机的正确维护

A.尽量在凉爽、干净、干燥的地方保存照相机。不拍摄时,应该总保持镜头盖盖在镜头上。

B.使用帘幕快门时,避免强烈阳光的直射,烧伤快门帘幕。

C.拍摄时,防尘、防水、防震、防蛮力、防火星、防潮、防曝晒、防高温等。

D.不要尝试修理照相机。出现故障时,应该把它送到专业维修店维修。

E.尽量不要让手指或皮肤接触到镜头的透镜,皮肤上的酸性物质会损伤镜头的表面。

F.保持照相机内外的洁净。清洁内部时,打开照相机(确保其中没有胶片),用橡皮洗耳球轻轻地将碎片和尘埃吹出。

G.保持摄影包内外的洁净。

3.照相机的选择与购买

A. 适合自己经济能力和专业特点的照相机,最贵的不一定是最好的。

B. 选择最好有手动功能,可以根据主观想法调节光圈和速度的照相机。

C. 数字照相机在未来的时代发展中将替代传统胶片照相机,但传统胶片照相机也会在专业摄影领域里继续发挥作用。数字照相机使用方便、节省。

D.全功能数字袖珍型照相机,在一定程度上适合家庭旅游摄影,但不是很适合艺术类专业的人员使用。

本章总结:

照相机是一种摄影工具,每一款照相机都有不同的功能和使用方法,但是所有的摄影成像原理和基本功能足相同的,照相机都是由镜头、机身、后背等组成。镜头机身的结构与功能以及摄影附件等都是成像的基本原理的物理构成。每一位摄影者在拍摄影像前,必须完全熟练地掌握该照相机的使用方法和功能。

◆拍摄时的各种正确姿势

◆ 躯壳之外的深邃 中国 赵冰

影像载体
——传统胶片与数字成像传感器

影像载体，承载光影景物。通过照相机镜头透镜聚焦后，投射到照相机暗盒里的记录载体上，这种载体在照相机暗盒里有传统感光胶片和数字成像传感器。传统感光胶片是通过冲洗放大得到可见的负片或反转片；而数字成像传感器通过"模数转换器"转换为数字影像存储到硬盘里。两种记录载体在最终的展示中有传统感光照相纸和专门的计算机打印纸。

胶片（彩色胶片和黑白胶片）

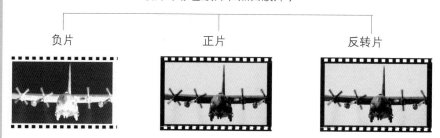

负片　　　　　　　正片　　　　　　　反转片

市场上常见的胶卷有以下品牌

美国柯达	黑白和彩色胶卷，有负片和反转片，彩色胶卷的色彩偏黄。
日本富士	黑白和彩色胶卷，有负片和反转片，彩色胶卷的色彩偏绿。
国产乐凯	黑白和彩色胶卷，有负片，彩色胶卷的色彩偏红。
日本柯尼卡	黑白和彩色胶卷，有负片和反转片，彩色胶卷的色彩偏紫。

第一节 传统影像的载体
——感光胶片

1.传统感光材料的概念

感光材料分为感光胶片和感光照相纸，是一种受到光线的照射能起光化反应的物质，即感光后经过冲洗处理能形成可见影像的材料。

2.传统感光材料：感光胶片(底片)

A.感光胶片：黑白胶片和彩色胶片。两者都有负片、正片、反转片等。

负片又称底片。负片的性能特点：感光度高、反差较低、影调柔和、宽容度大，对景物中各种颜色都能感光，即全色性。

正片一般用于印制放映拷贝。如电影或幻灯等。特点：反差大、影调明朗、灰雾度小、颗粒细、感光度低，大多只对蓝紫光感光。

反转片一般应用于印刷，也可以用于幻灯。特点是曝光控制严格，影像色彩表现准确，技术要求高。

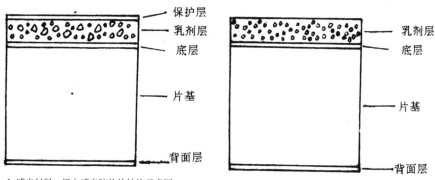

◆ 感光材料—黑白感光胶片的结构示意图

值得一提的问题

1.目前市场上出售的彩色负片最为常见的品牌有柯达、富士、柯尼卡、乐凯等；黑白负片有柯达、富士、乐凯等；反转片一般为彩色胶片，有柯达和富士等品牌，价格较高。

2.每一种品牌的胶卷都有自身的特性，具体表现在色彩、宽容度、反差等。一般的彩色胶卷中，柯达偏黄色、对人皮肤表现较好、色彩饱和度高、宽容度大，富士偏绿，适合外景拍摄。但每种品牌的各个型号都有具体的特性适合于某种景物的表现。

黑白底片冲洗的步骤：

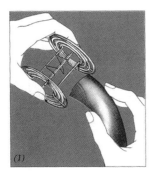

(1)

◆ *a.上片装卷、放入显影罐*

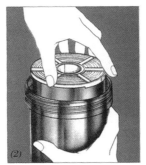

(2)

(3)

◆ *b.用水湿润*

(4)

(5)

(6)

◆ *c.倒入D76显影液，记时开始，搅动显影罐*

(7)

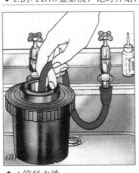

(8)

(9)

◆ *d.停显水洗*　　◆ *e.定影*

(10)

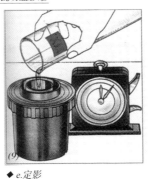

(12)

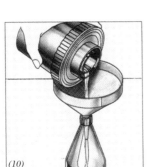

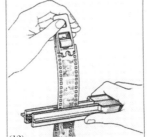

◆ *f.停显水洗*　　◆ *g.挂起来，晾干*

B.感光胶片的冲洗

感光胶片在照相机里曝光后形成人眼看不见的潜影。这种潜影只有通过显影（化学作用）才能看到其影像。

下面我们以黑白负片冲洗方法为例：

冲洗原理：是将曝光形成潜影的胶片通过化学冲洗还原成可见的影像。

药液：显影液D76、停显液、定影液、除渍液等。

设备：温度计、显影罐、计时器、量杯（筒）、水池（盆）、漏斗、黑色压缩瓶、搅棒、不锈钢夹子、烘干箱等。

冲洗的步骤：

a.上片装卷——使用显影罐在暗袋或暗房里把胶片装上，装胶卷有一定的技术性，要熟练掌握，可以先用废胶片练习。注意防止划伤底片和用手粘上底片。

b.用水湿润——湿润干燥的胶片，防止显影时出气泡。

c.注显影液——开始计时，把显影液D76在30秒之内倒入显影罐。（药液温度为21°，显影6分钟。）

d.搅动显影罐——正确搅动，每隔一分钟左右搅动一次。

e.停显水洗——把D76显影液倒回原处（下次还可以使用），再把水注入显影罐搅动倒掉。

f.定影——定影液倒入显影罐后定影15分钟（直至片基成无色），把酸性定影液倒回原处（还可以使用）。

g.水洗——用流动的水浸泡15分钟。

h.干燥——挂起来，晾干。

3.传统感光材料—感光照相纸

A.黑白照相纸和彩色照相纸

黑白放大较为简单，可以购买放大机搭建暗房，自己来操作使用。但彩色放大需要一定的完整设备和严格的仪器，一般都是到专门的彩扩店里放大照片。

B.黑白照相纸一般又根据反差不同分为1、2、3、4号，4号相纸反差最大，1号反差最小。有光面照相纸和绒面照相纸。

C.感光照相纸的构造

保护层：照相纸最表面的一层光面，尽量不要用手或其他有污染物的东西触摸，以防有痕迹。

乳胶层：是最主要的对影像感光记录的化学乳剂。

纸基：是影像产生的载体。

D.传统黑白放大

黑白放大需要的设备仪器：

药液：显影液D72、停显液、定影液、除渍液等。

设备：放大机、定时器、温度计、显影盘、量杯（筒）、水池（盆）、漏斗、搅棒、不锈钢夹子、烘干箱等。

黑白照相纸不同反差适合拍摄不同物体

◆ 2# 照相纸：反差小
适合拍摄人像等或表现阴雾天气

◆ 3# 照相纸：反差适中
适合拍摄各种题材的影像

◆ 4# 照相纸：反差大
适合拍摄特殊性的影像

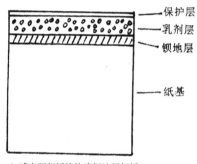

◆ 感光照相纸的构造钡地照相纸

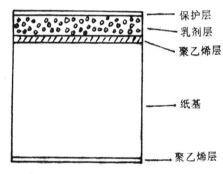

◆ 感光照相纸的构造涂塑照相纸

值得一提的问题

1.目前市场上出售的感光照相纸有彩色照相纸和黑白照相纸。彩色照相纸一般是专业彩扩店冲洗、放大使用；黑白照相纸目前市场较普及的是国产的乐凯，也有价格较高、质量较好的柯达可变反差相纸，依尔富相纸等，黑白照相纸可以在自己的小暗房里放大。

2.所有品牌和型号的照相纸都有自己的不同特性和表现方式，具体表现在色彩、宽容度、反差、饱和度等。

黑白照片放大洗印的步骤示意图

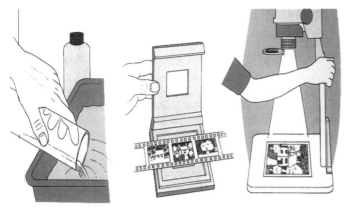

◆ a.准备好药液　　　　◆ b.准备好胶片　　　　◆ c.调焦

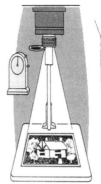
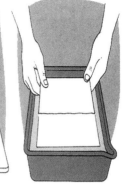

◆ d.曝光　　　　◆ e.显影

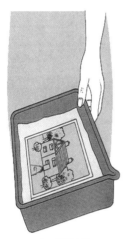

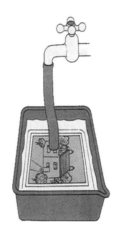

◆ f.停显水洗　　　　◆ g.定影　　　　◆ h.水洗　　　　◆ i.干燥

传统感光照相纸的放大步骤：

a.准备好药液——把D72、定影液、水等倒入显影盘。

b.准备好胶片——把要放大的底片装在放大机的片夹里。

c.调焦——把底片放入放大机的片夹里，把放大机镜头抬升一定高度，对准放大机台面调焦至清晰点。

d.曝光——先曝光一张试条（一张小放大相纸），试曝一下具体的准确时间值，选择最佳曝光时间。

e.显影——D72药液温度为２０度显影、时间为２分钟。把曝光的放大相纸全部浸到D72显影液里，用夹子夹住照相纸抖动，直至出现正常视觉感受的影像。

f.停显水洗——显影后的影像放入水里水洗，除去显影液。

g.定影——停显水洗后，再把照相纸放入酸性定影液定影10分钟，永久固定可见影像。

h.水洗——把定影好的影像再放入流动的水里浸泡大约15分钟，最好放一滴洗洁精，除去酸性定影液和水垢。

i.干燥——最后把影像挂起来晾干。

4.常用的黑白摄影专业术语

A.密度：是指感光材料曝光后，经过显影、定影、单位面积上银盐被还原或染料形成的沉积量，也就是指影像变黑的程度。密度与曝光、显影有很大的关系。密度越大，阻光能力越强。

B.灰雾度：指的是少数未感光的银盐颗粒由于性能不稳定也被还原，还原后的银粒均匀地分布在底片上所形成的密度。灰雾度对照片的反差、层次和清晰度都会造成影响，灰雾度越小越好。

C.宽容度：是指感光材料按比例表现景物亮度间距的能力，也是它在曝光上的宽容幅度。

D.反差：指最大密度与最小密度的差值，也相当于影像的对比度。一般来说反差适中，层次较好。影响反差的因素很多，如反差与景物的亮度范围，镜头的炫光及成像性能，感光片的感光度，相纸的反差，冲洗条件等。

E.颗粒性：也就是颗粒度，指化学银颗粒的大小程度，颗粒性影响影像的清晰度。根据不同要求选择粗颗粒和细颗粒。

F.解像力：又称鉴别率或分析力。指感光材料分辨细部的本领，解像力越高越好。

G.清晰度：指的是影像上每个细部边缘清晰的程度，又称锐度。一般来说清晰度越高越好。

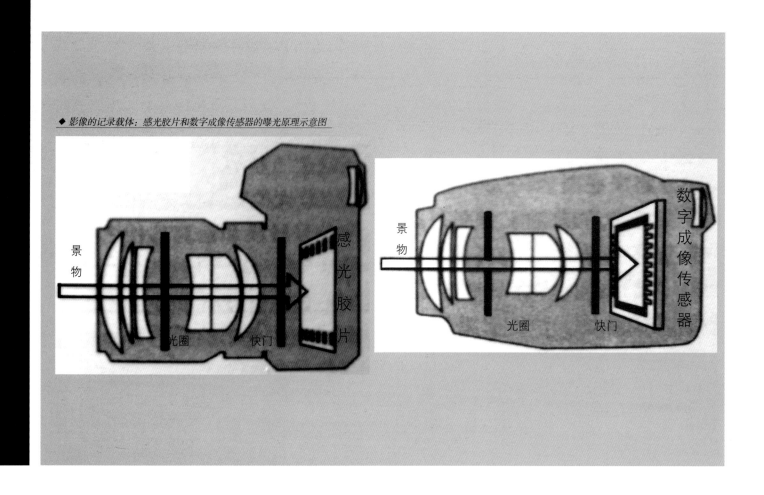

◆ **影像的记录载体：感光胶片和数字成像传感器的曝光原理示意图**

第二节 数字影像的载体
——影像传感器

当今数字化早已登上主流社会，数字化产品影响着我们的每一个角落。

数字电视、数字手机、数字化成了我们生活的口头语，数字照相机是我们日常生活和专业摄影的必备工具。数字照相机代替了传统胶片照相机，更方便地即拍即看即删即打印等，反复使用，既节省能源又环保，是一项低成本的绿色影像。

1 数字照相机工作的基本原理

把外界的景物光线通过照相机镜头透镜形成光信号，汇聚到照相机暗盒里的数字成像传感器（也叫光电检测元件，通常为CCD、COMS）表面，成像传感器将接收到的光信号转换为电信号，产生与景物明暗对应的电信号再通过照相机内的模数转换器，转换为数字信号后存储在各种存储媒介（一般为CF卡、SD卡、SM卡记忆棒等）上。

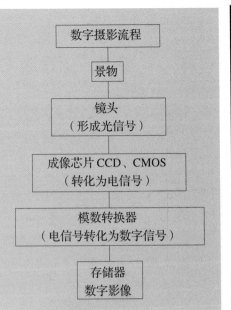

数字摄影流程

景物

↓

镜头
（形成光信号）

↓

成像芯片CCD、CMOS
（转化为电信号）

↓

模数转换器
（电信号转化为数字信号）

↓

存储器
数字影像

◆ 数字化摄影

数字影像把摄影者从黑暗潮湿的酸味、见不得人的暗房里解放出来，不再使用以胶片为载体的黑色影像。要想留驻影像，只须一台数字照相机和个人计算机，"光明正大"地在阳光下操作一切想象到的场景事件等等，使摄影不再繁琐和规矩。

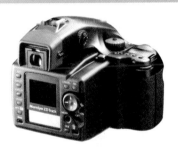

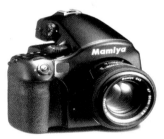

◆ 各款数字照相机:核心技术是成像传感器。

2.数字影像的核心——成像传感器

数字成像传感器是数字影像的记录载体，相当于传统摄影的胶片，是数字照相机的灵魂，是一种用来传递、记录外界影像和反复使用的高科技电子元件。

影像传感器的面积越大，电子光敏元件数量也越多，记录的影像信息量也越大，得到的影像质量越好。影像传感器面积的大小直接决定了影像表现质量的高低和影像放大的倍率。

影像传感器能将光线的明暗强弱变成电子信号，模数转换器再将电子信号转换为数字信号储存在小硬盘里，完成摄影工作。

A.影像传感器的种类和特点

CCD 芯片和 CMOS 芯片两大种类

a.CCD：是 "Charge-Coupled Device" 的英文缩写，是一种比较成熟的技术，价格相对较便宜，一般的几百万像素袖珍型数字照相机基本上采用此技术。

b.CMOS：是 "Complementary Metal-Oxide Semiconductor" 的英文缩写。是新型的高科技技术，具有低耗电高性能，但技术不是很成熟，价格较高。一般在高端的上千万像素数字照相机采用此技术。

但随着科技的发展，CMOS 技术会逐步替代 CCD 技术，在数字影像领域里得到普及。

B.影像传感器的主要性能指标

a.像数水平，通常称为总像数，影像传感器的长 X 宽 = 总像数（单位：百万），如佳能 EOS-1D Mark II 采用了具有 1670 万有效像素高性能全画幅 CMOS 影像传感器，尺寸为 4992 × 3328 像素。总像数越高，成像质量越好。

b.数字感光度是成像传感器的光电转化，实质是信号的光电增益。它和传统胶片感

CMOS 芯片

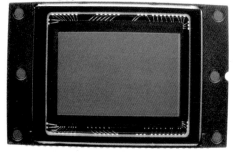

CCD 芯片

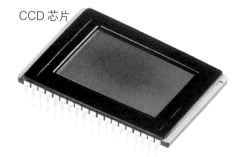

◆成像传感器 CCD 芯片和 CMOS 芯片的外型

CCD 芯片

超级 CCD 芯片

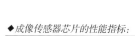

◆成像传感器芯片的性能指标：
CCD 芯片和 CMOS 芯片两大类，以普通的像素大小为重要性能指标，影像传感器的长 X 宽 = 总像数（单位：百万）。

4992
3328

◆佳能 EOS-1D Mark II 采用了具有 1670 万有效像素高性能全画幅 CMOS 影像传感器，尺寸为 4992 × 3328 像素，总像数为 1670 万像数，总像数越高，成像质量越好。

光度类似,感光度越高,对光的敏感度越高,但影像颗粒越大;感光度低,颗粒越细。如佳能EOS-1D Mark II的ISO 100-1600,也可最高扩展到ISO 3200度,最低可到ISO 50,一般选择在100度,影像质量得到最佳表现。

c.色彩位数是影像传感器对被摄物记录的色彩层次。色彩位数越高,表示记录的影像色彩越丰富、充分。

3.模数转换器

景物光线通过镜头聚焦形成光信号,记录在数字影像传感器里形成电信号,电信号属于模拟信号,还需要一个转换工具即模数转换器,把电信号转换为数字信号,再存储到存储器里。

4.电子数据硬盘

每个数字照相机都有存储机构,是影像记录载体的电子数据存储机构。

数字照相机的记录载体为影像传感器,把拍摄记录在影像传感器上的潜影像(模拟信号),通过模数转换器转换为数字信号后直接存储在数据硬盘上,也叫记忆卡(CF卡、SD卡、SM卡记忆棒等)。再把数字照相机记忆卡里的数据通过读卡器或直接用数据线传输到计算机里。

使用数字后背的120照相机和单轨机背大画幅座机也可以直接连接到个人电脑的硬盘里。

这种电子数据硬盘具有重复使用和环保的优点,是摄影文化的廉价消费品。

目前市场上最为流行的记忆卡都以G表示大小,1G、2G等,越大的记忆卡储存的影像越大越多。一般的数字照相机都有不同的存储记忆卡,如佳能数字照相机用的是CF卡,尼康数字照相机是SD卡,索尼数字照相机用的是记忆棒等。

◆ 每款数字照相机都有不同的存储机构（小硬盘）: CF卡、SD卡、SM卡记忆棒等

◆ 尼康所使用CD卡作为存储机构

值得一提的问题

数字照相机的基本结构是什么?

1.镜头将景物通过镜头形成光信号,缺投射到成像传感器上。成像传感器像素越高,镜头技术含量的要求也越高。
2.成像传感器将光信号转化为电信号,是数字照相机的心脏。
3.模数转换器将成像芯片的模拟电信号转换为数字信号。
4.存储机构: CF卡、SD卡、SM卡记忆棒等。

◆ 佳能所使用的CF卡

◆ 索尼数字照相机使用的记忆棒

5.数字影像的拍摄格式

影像载体的拍摄有不同的记录格式，目前常见的有JPEG、TIFF、RAW等格式。JPEG是一种压缩格式，一般的数字照相机都支持这种格式，特点是文件小、适合交流，但影像层次会有损失。TIFF格式没有压缩，影像质量好。RAW格式是专业的原始文件，需要RAW软件支持，影像质量非常好，层次细腻丰富，属于高精图像，在专业的数字照相机里都有这种格式，文件也要比TIFF格式小，是专业摄影师的首选。

6.数字影像的展示载体

传统感光照相纸、特殊打印纸以及印刷品和显示器观看数字影像，最终要像传统感光照相纸一样展示在外界，特殊打印纸和感光照相纸以及印刷品都是数字影像的重要展示载体。储存在数据硬盘里的影像通过数据线传输到个人计算机里，利用影像处理软件，调整其画面效果，再输出到打印机上打印或数字技术的彩扩机上放大以及计算机排版印刷。

A.特殊打印纸输出：利用普通彩色打印机和专门的大型喷绘打印机输出。可以使用多种打印纸，如普通纸、特殊打印纸和特殊打印照相纸等，特殊打印照相纸为百年收藏的摄影载体，目前都为专业的摄影展示展览所用。

B.感光照相纸输出：计算机直接连接柯达、富士等专业数字彩扩机，数字彩扩机设有专门的数字曝光装置系统，将数字影像曝光在传统感光照相纸上，再经过显影、定影等传统工序，成为高精度的影像。

C.印刷品：数字影像经过计算机软件处理，再印刷展示。

◆ 连接个人计算机，利用计算机软件随意处理影像

◆ 普通彩色打印机

◆ 影像的展示载体—普通纸、特种纸、专门打印纸、打印相纸（光面和绒面）、感光照相纸（由专业的数字彩扩机器）等都是影像的主要展示载体。

◆ 数字照相机的系列产品

7.数字照相机的技术设置

A.输出影像规格：根据数字照相机的总像数和影像的实际用途，设置影像输出规格。一般而言，在显示器观看的影像分辨率为1024X960像素；输出为打印或印刷A4纸，分辨率为2080X1536像素；A3纸为2560X1920像素。

B.影像的存储格式：根据数字照相机的存储格式，一般有JPEG、TIFF和RAW格式。

C.白平衡模式：我们在前面讲过色温的概念，传统胶片的色温需要雷登80或雷登85等滤色片来调节使之正常，而数字照相机可以用白平衡设置使之正常。白平衡有手动模式和自动模式。

手动模式：在现有光线下，照相机的白平衡设置键对准一张白色纸调节，直至正常色温。

自动模式是数字照相机根据不同光线的变化自动调节色温，使之正常。还有晴天、阴天、灯光等其他模式。如在晴天拍摄，就设置到晴天模式。

值得一提的问题

1.了解市场上最新的数字技术，掌握数字产品的更新换代和发展趋势。

2.数字影像都有哪些方便性，了解计算机应用软件，主观的处理数字影像作品。

3.数字影像的记录载体（影像传感器）都有哪几类，并了解其特性。数字影像的最终展示载体有哪几类，并了解其特性。

◆数字影像创作 中国美术学院学生

利用计算机技术在photoshop软件里处理，把已拍摄的两画面根据主观意图合在一个画面里，再把多余的肢体删除掉。

附录: 五款千万像素135单镜头反光数字照相机

数字照相机的普及, 带动各照相机品牌利用高科技争先开发高像素数字单镜头反光照相机, 索尼推出极具震撼力的α100后, 整个市场便掀起一股千万像素的热潮, 但目前市场上真正称得上重量级、引起消费者注意的产品就索尼α100、尼康D80、佳能EOS 400D、三星GX-10、宾得K10D。随即, 在百姓们的惊呼声中, 各数字单反生产厂家展开了一场数码单反相机千万像素的巅峰对决。

在此我们对目前最新的五款1000万像素以上35单镜头反光数字照相机进行一个大总汇:

1.索尼α100 数字照相机

作为目前最新的普及型数字单反相机千万像素革命的始作俑者, 数字单反新军索尼α100在推出时, 无不将索尼众多的专业数字相机技术应用其中, 并且凭借同级别数字单反相机中最高的性价比, 率先在目前普及数字单反相机市场中拔得头筹。

索尼α100数字照相机采用一块1020万像素的 APS-C 尺寸CCD, 最大分辨率为3872×2592像素, 具有高宽容度、高对比度和低噪点的清晰图像。索尼专门开发出一款功能强大的Bionz影像处理器, 让α100具有更快的响应速度, 更准确的曝光、色彩和白平衡控制。为了更好地保证拍摄照片的清晰度,

α100还具备领先业内的机身超级防抖功能和CCD除尘系统。 机身防抖功能通过CCD快速平行的小范围来移动补偿机身抖动造成的画面模糊, 可以降低2-3.5档的镜头安全快门速度, 并且不受镜头限制, 让每一支镜头均变为可拍摄出稳定清晰影像的防抖镜头。与此同时, α100还具有非常实用的CCD除尘系统, 通过涂在CCD上低通滤波器表面的防尘涂层, 能够最大限度地防止灰尘吸附, 并在关机或除尘模式下通过CCD的高频震动除去吸附的灰尘, 从而解决数码单反照相机一直让大家头疼的CCD进灰, 照片出现难看的脏点问题。索尼α100数字照相机还拥有丰富的镜头和附件群支持。

技术参数

影像传感器: APS-C 尺寸 1020 万像素 CCD
等效焦距转换系数: 1.5 ×
快门: 30-1/4000 秒, B 门
感光度设定: 自动, ISO 100 - 1600/Lo80/Hi200
LCD: 2.5 英寸 23 万像素 LCD
存储介质: CF 卡
电池: NP-FM55H
尺寸: 133 × 95 × 71mm
重量: 约 638 克

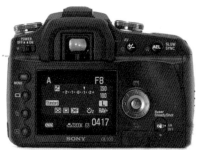

◆ 索尼α100 单镜头反光数字照相机

2.尼康 D80 数字照相机

它采用全新的机身设计, 不仅一改尼康数码单反相机一惯尖顶形象, 而且改为平顶设计, 外形小巧。D80数字照相机其2.5英寸 23 万像素的LCD。在技术性能上, 尼康D80并没有什么太多过人之处, 不具备影像传感器防尘与机身防抖等先进功能。D80采用尺寸1020万像素CCD, 第二代3D色彩矩阵测光系统以及1500mAh电池EN-EL3e 等众多指标。

技术参数

影像传感器: DX 尺寸 1020 万像素 CCD
等效焦距转换系数: 1.5 ×
快门: 30-1/4000 秒
感光度设定: 自动 /ISO100 - 1600
LCD: 2.5 英寸 23 万像素 LCD
存储介质: SD 卡
电池: EN-EL3e
尺寸: 132 × 77 × 103mm
重量: 约 585 克

3.佳能 EOS 400D 数字照相机

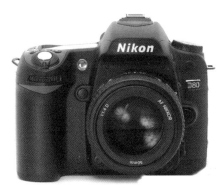

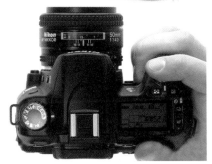

◆ 尼康 D80 单镜头反光数字照相机

块CMOS采用3层低通滤镜，可有效地消除杂色和莫尔纹。与更高定位的 EOS 5D 等机型相同，EOS 400D 也采用了一块面积更大、显示效果更出色的2.5英寸23万像素LCD，以及广受好评的"照片风格"。针对不同场景与拍摄题材的需要，选择相应的"照片风格"设置，就如同选择不同特性的胶卷。佳能首次采用 EOS I.C.S.防尘系统，这是一套包括抑制灰尘产生、积淀和去除的应对感应器灰尘的有效措施，但EOS 400D并没有像人们猜测的那样使用处理速度更快的 DIGIC Ⅲ 影像处理器，而依然装备 DIGIC Ⅱ 。

技术参数

影像传感器：APS-C尺寸1010万像素CCD
等效焦距转换系数：1.6 ×
快门：30-1/4000秒，B门
感光度设定：自动/ISO100 - 1600
LCD：2.5英寸23万像素LCD
存储介质：CF卡
电池：NB-2LH
尺寸：126.5 × 94.2 × 65mm
重量：约 510 克

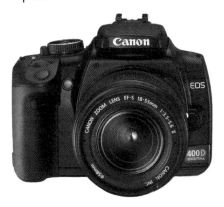

◆ 佳能 EOS 400D 数字照相机

3.佳能 EOS 400D 数字照相机

EOS 400D 数字照相机外观上与 EOS 350D 并没有什么太多区别，依然保持着小巧的机身，但性能已经得到很大提升。EOS 400D采用一块APS-C尺寸1010万像素 CMOS 影像传感器，有效像素相比 EOS 350D 的 820 万提高了不少，而且这

4.宾得 K10D 数字照相机

这款K10D是宾得首款千万像素入门相机，也是在继索尼、尼康和佳能之后第四台千万像素入门单反数字照相机。采用了1020万像素的CCD之外，还有配置CCD防抖系统，22bit数码转换器，除尘系统等等宾得最新的研发成果。其中K10D这款机器采用了宾得最新的 PRIME 图像处理器，处理色阶能力在理论上增强1024倍，达到了 22 bit，最大限度地保证了图像的

质量。它还应用了 DDR2 的内存，这也大大加快了照片的存储及处理速度。能够大大提高图像处理速度和优化图像质量。另外，11点对焦模式也是这款机器的一个亮点，对于精度拍摄有非常大的作用。和这款机器同时发布的还有与之配套的 D-BG2 手柄。

技术参数:

感光元件:APS-C尺寸相当于(23.5 × 15.7mm)1,020万有效像素 CCD

摄影画角:镜头焦距乘于约1.5倍转换系数

镜头卡口:KAF卡口

取景器:五棱镜式、视野率约95%、倍率约0.95倍、可更换取景器屏幕

图像分辨率:3,872 × 2,592/3,008 × 2,000/1,824 × 1,216像素

记录格式:RAW、JPEG、RAW+JPEG

测光方式:16区评价测光、中央重点平均测光、点测光

对焦点:11点对焦

ISO感光度:ISO100 – 1600

最高闪光同步速度:1/180秒

存储媒介:SDHC/SDmemory card

曝光模式:自动、程序、光圈优先、快门优先、快门和光圈优先、感光度优先、手动

快门:B门、30 – 1/4,000秒

连续拍摄:约3张/秒,JPEG格式下,直至将存储卡拍满;RAW格式下,5张

液晶显示屏:2.5英寸TFT,约21万像素

电池:锂离子充电电池(D-LI50)

拍摄张数:CIPA基准下约480张

实体尺寸:141.5 × 70 × 101mm(长度×厚度×高度)

重量:约797g(包含电池,存储媒介)

5.三星GX-10数字照相机

三星数码相机推出的GX-10数字照相机,它装备了一块23.5 × 15.7mm(APS-C尺寸)的CCD,有效像素和总像素分别达到了1010万和1075万,能够拍摄分辨率最大为3872 × 2592像素的照片。而三星GX-10依旧采用PENTAX KAF镜头卡口系统,可以兼容所有Schneider D-XENON系列镜头、宾得数码单反镜头以及宾得传统光学KAF-2、KAF、KA卡口镜头,镜头体系更加完善。CCD落尘一直都是消费者在使用过程中头疼的问题,摄影者对其关注度也越来越高。三星在GX-10这款最新的千万像素数码单反相机上引入了

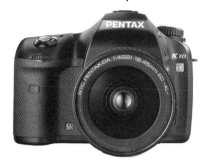

◆宾得K10D单镜头反光数字照相机

"Dust Free" CCD除尘功能。通过该功能,相机在开机过程中可以令图像传感器进行高速震动,从而将附着的灰尘震落。另外,GX-10在CCD表面还覆有特殊的防尘图层,能使CCD时时刻刻保持洁净,拍出的照片不再有令人烦恼的"小痘痘",也为用户免去了那些不必要的烦恼。

三星GX-10采用了一体化的全金属外壳,相应增强了机身坚固度,同时在封闭性上进行了改进,不但可以阻挡雨水和一般的泼溅,而且能有效抵御沙粒和灰尘,因此可以适应各种天气环境下的拍摄。

技术参数

有效像素: 1020万像素

传感器类型: CCD传感器

传感器尺寸: 23.5 × 15.7mm

液晶屏尺寸: 2.5英寸

最大分辨率: 3872 × 2592

存储介质: MMC卡,SD卡,SDHC卡

电池:专用可充电锂电池

尺寸:141.5 × 101 × 70mm

重量:710g

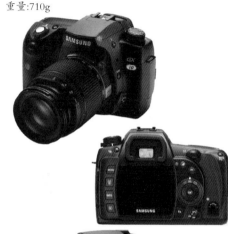

◆三星GX-10数字照相机

几款单反数字相机的分析:

1.都是市场上的热门机型。

2.APS-C尺寸千万像素影像传感器,画质上乘。

3.操作简便,适合普通消费者使用。

4.轻巧的机身,便于携带。

5.都具备完善的配件和镜头系统,都有各自的高端镜头可供选择,尤其是索尼系列拥有3支卡尔蔡司镜头。

6.性价比高,单镜头套机价格都在万元以下。

本章节总结：

1.影像载体是一个全新的概念，载体就是视觉的记录和展示的媒介，如电影的展示需要借助影幕，戏剧的展示需要借助舞台，任何视觉展示需要借助载体，影像也不例外。

2.掌握传统影像的载体——感光胶片和感光照相纸的特性与使用方法。

3.数字影像的载体——数字影像在未来的发展中将主导照相机市场。要掌握影像传感器的特性以及数字照相机的使用方法。

本章思考作业：

1.传统影像的载体有哪几类？特性是什么？

2.数字影像的载体是什么？特性是什么？

3.你对数字影像的未来发展的看法是什么？

4.传统影像将会如何走向？

5.如何判断数字影像载体的优劣？

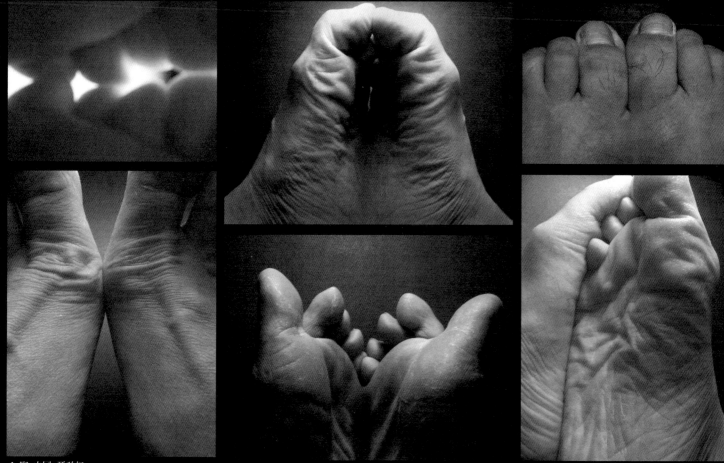

◆ 脚 中国 聂劲权

影像画质

——曝光控制与影调调节

影像画质是摄影语言的基本要求，不仅需要全面的摄影技术技巧，更需要摄影者的主观想法，其曝光控制，影像调解都是画质的具体表现。

正确掌握影像曝光控制是学习摄影的基本要求之一，正确曝光是判断影像作品质量的基本标准。但是，摄影者在熟练掌握正确曝光后，应该要根据拍摄作品的题材和内容，摄影者表达自己的想法和意识，以及创作意图，主观地控制影像作品的曝光量和画面影调，使其达到摄影者的主观目的和拍摄效果。

第一节 影像的正确曝光

初学者首先接触到的问题，大概都与摄影曝光有关，就是如何通过正确的曝光获得一幅理想的摄影作品。摄影者所面对的自然界是一个光线变化五彩缤纷、层次丰富的世界。

摄影的目的就是要用感光胶片或影像传感器记录这些美好现实生活中富于变化的各类事物。这就取决于使用感光胶片或影像传感器要达到怎样的画质目的，也是学习摄影的最基本要求——正确曝光。

1.正确曝光

正确曝光是通过照相机镜头的光圈和快门速度，调节照射到胶片或影像传感器上的光线强度和光线照射时间，使胶片或影像传感器恰当的正常感光，形成人眼正常的视觉影像。

曝光量（光圈与速度的数值组合）的多少，关系到能否准确地将成像结果记录在感光胶片或成像传感器上。

A.要曝光准确，首先要设定感光胶片或影像传感器的感光度，再用测光表测出景物的亮度，作为确定光圈与快门速度的组合依据，从而进行曝光。

B.测光和曝光控制是摄影过程中的关键。光源的强弱及景物明暗的变化很大，如曝光不当，会直接影响胶片或影像传感器的密度、反差和照片的影调层次、影像的清晰度与锐度。照片的影像清晰与否，一般是对焦问题，但也不能忽略曝光量对清晰度的影响。

◆此图以不同的曝光来衡量作品的正确曝光。

正确曝光是摄影的技术标准，对不同题材的影像作品，拍摄者应该按主观意图控制其曝光量，达到画面的最佳效果。

测光系统是根据 1 8 ％级灰（相当亚洲人的皮肤）来设定的

◆ 国际标准标定的反光率以18%的景物为基准亮度，也就是说，通过照相机的内测光或者独立测光表得测的正确曝光是景物反光率的18%的灰。

测光系统：常见照相机的内测光在取景器里有以下几种显示方式：

A.速度显示：1000、500、250、125、60、30、15、8、4、2、1等，根据照相机的感光度，先要设置好光圈孔径，如F8，对准拍摄角度的光照物体测光，在取景器里显示的速度是500，那么，再把速度调节到1/500，就是标准的反光率为18％灰的正确测光。

B.● ●显示：红灯表示曝光过度或不足，绿灯表示曝光正常。

C.−0+显示：根据照相机的感光度，可以先设置好光圈或速度，对准拍摄角度的光照物体测光，在取景器里显示的是"−"号，表示曝光不足，要调节光圈或速度，直至显示"0"号，表示曝光正常，"+"号表示曝光过度。

D.−3-2-1 0 +1+2+3显示：根据照相机的感光度，可以先设置好光圈或速度，对准拍摄角度的光照物体测光，在取景器里显示的是"−3"、"−2"、"−1"号，分别表示曝光不足，"3档""2档""1档"要调节光圈或速度。显示"0"号，表示曝光正常，"+1"、"+2"、"+3"号分别表示曝光过度"1档"、"2档"、"3档"，再调节光圈或速度至显示"0"号。

速度显示

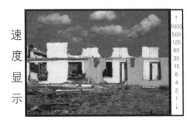

正负显示

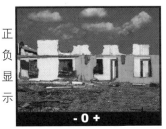

- 0 +

红绿灯显示

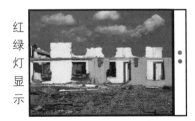

光圈档位显示

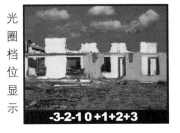

-3-2-1 0 +1+2+3

3.测光系统

正常曝光是要通过独立测光表或者电子照相机机身内带的测光装置系统(一般为TTL式测光)来测光。这是一种光电元件，是根据国际标准标定的反光率为18％的景物为基准亮度，测光系统对景物在各种光线下的强弱光转换成正常曝光的电信号，在独立测光表或照相机内测光的电子元件上显示曝光量给予的精确曝光数据(光圈值与速度值的组合)。

独立测光表：是一种独立式的测光器件，有"反射式"和"入射式"测光。一般先确定速度值，再对准被摄物测光得到正确光圈值。

照相机内测光：是一种"反射式"测光系统，对被射物反射过来的光产生感应。照相机的内测光都是TTL式测光，先确定光圈或速度，再对准被摄物的某区域测光。测光的准确曝光数据显示在照相机的取景器的边框，显示方式：速度显示、−0+ 显示、−3 −2 −1 0 +1 +2 +3 显示等。

4.影响传统感光胶片或影像传感器曝光的相关因素

· 景物的照度
· 被摄景物反光率
· 景物的亮度
· 照相机镜头的光圈
· 照相机的速度t
· 感光度ISO

以上各因素的组合(现有光线下)，通过照相机机内测光或测光表测光，测出正确的光圈和速度的曝光值，按照曝光值设定照相机的光圈或速度，完成胶片或影像传感器的准确曝光。

5. 常见的测光方式

A.平均测光:（是一种平均亮度的测光）是根据画面的平均亮度米测量光圈和速度的曝光值。此种测光方法是一般照相机最为常见的测光方法。

B.多区域测光：是根据画面的不同区域亮度测量光圈与速度的曝光值。

C.点测光：是根据画面对准物体的27%区域的亮度来测量光圈与速度的曝光值。这种测光方式是最为准确表现主体明暗关系的测光方式。

6.测光系统的正确测光

拍摄每一个画面都要对被摄物体准确测光，但关键是摄影者选用不同的曝光组合以达到自己的主观想法和意图，主要从四个方面考虑：

A.被摄物的态势是运动的还是静止的。

B.被摄物所处环境的明亮程度如何。

C.画面的主体是否要通过景深的控制进行取舍。

D.画面的整体基调、气氛是取暗舍亮，还是取亮舍暗，还是以中间灰为基调。

以上条件都需要摄影者细加考虑，然后选择适合自己摄影意图的光圈与速度的曝光组合。

以下是三种主要曝光因素所提供的日光和灯光下的曝光参数

日光下景物亮度的曝光参数		
ISO 100 / 21。	景物亮度	ISO400 / 27
Fll 1/250	晴天阳光普照	F16 1 / 500
F8 1/250	云层较多	F16 1 / 250
F8 1/125	薄云时见蓝天	Fll 1 / 250
F5. 1/125	云层较厚的阴天	F8 1 / 250
F4 1/60	雨天	F5.6 1 / 125
F2 1/30	早曙光、晚暮色	F2.8 1 / 60
灯光下景物亮度的曝光参数		
ISO 100 / 21。	景物照明	ISO400 / 27
F2 1 / 30	舞台灯光	F2.8 1 / 60
F2 1 / 30	明亮的街灯	F2.8 1 / 60
F1.4 1 / 30	室内明亮灯光	F2.8 1 / 30
一般不用	室内暗淡灯光	F2 1 / 30
一般不用	烛光	F1.4 1 / 30
F2 - 5.6 1 - 3秒	一般夜景	F2 1 / 30
选用快门速度1/30秒以下的慢速快门，一定要用三脚架稳定照相机。曝光的影响因素:感光度、光照度、景物亮度、常用曝光数据及其他因素。		

◆ 内测光：照相机是TTL式测光,对准被摄物的某区域测光。是一种"反射式"测光系统,TTL式光敏元件对被射物反射过来的光产生感应,再显示在取景框里。

◆ 独立测光表：测光表有"反射式"和"入射式"。此图为"入射式"测光表,白色球会对各种光产生感应。

第二节　影像曝光的主观控制

正确测光的理论值（光圈与速度值）和主观控制曝光的实际值（光圈与速度值）在现实拍摄结果中是有极大差别的，盲目固执地按照测量主体物的正确测光的理论值曝光，有时不一定合适，可能会产生与现实景物完全相反的效果。

例如拍摄白雪，正确测量白雪的曝光读数很高，但实际的曝光量很少，按正确测光拍摄的白雪却往往是灰色的。又如拍摄黑炭，正确测量黑炭的读数很低，但曝光量很多，照片上反映的黑炭却是灰色，这就是没有准确曝光了。

以上例子就是我们第一节讲的曝光是根据国际标准标定的反光率为18%的景物为基准亮度的。拍摄任何亮度相同的物体，都是18%级灰。所以我们根据个人的创作意图要主观的改变曝光数值，以达到与主观视觉相一致画面效果。

1. 亚当斯"１１区曝光法"

根据曝光控制的"１１区曝光法"，亚当斯把被摄体所包含的各种不同的亮度范围分成11个区域，他们分别是从0到10区。0–3区为低调，4–6为中间调，7–10是高调。中灰色调的5区为曝光范围的中区。

１１区曝光法

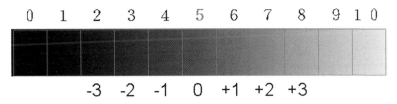

根据曝光控制的"１１区曝光法"，共分为11区。0到10区中，0–3区为影像影调的低调（暗调），4–6为影象影调的中间调（中调），7–10为影像的高调。

此图的5区为中灰色调，是曝光范围的中区，也是国际标准标定的反光率为18%级灰的基准亮度，每一区相差1级光圈。

一般测光时，正确曝光—5区　　　　适合拍摄人物、灰色物体等。
曝光过度—6 – 10区　　适合拍摄白色物体、雪景等。
曝光不足—0 – 4区　　适合拍摄黑色物体、煤炭、黑色人种等。

根据摄影者的创作意图，主观的改变正确曝光数值，以曝光补偿或调整光圈、速度来实现主观曝光数值，达到与主观视觉相一致的理想画面效果。

值得一提的问题

正确使用照相机的内测光或测光表测量景物主体的测光方法。

假设：

特定的傍晚光线，拍摄人物的特写，感光度为ISO100。

我们首先考虑到光线并不是很强，手持照相机时的速度至少在1/60以上才能平稳清晰，假定好速度1/60后，光圈在8，照相机镜头对准人物脸部，半按快门，在取景器的最左边，或右边或最下边显示的某种测光显示，显示"–2"，表示曝光不足2档。要调节光圈到4，显示"0"，为曝光正常，那么，测出正常的曝光值：t $1/_{60}$，/f4。

2."11区域曝光系统"的曝光法

"11区域曝光系统"一般把景物的中灰（18%级灰）亮度为摄影的曝光点（也就是光圈与速度的正确组合），这曝光点就是"11区域曝光系统"中的5区，其他各种亮度就分别落在其他区域上。

摄影者如果出于某种需要，想把景物的中间色调（曝光点）表现得更深一些，可以把它的亮度放在4区（在曝光点不足的一档光圈）上，这样景物其他部分的亮度都将相应降低一个区域，拍出来的照片也将整体地降低一个亮度区域。

从本质上讲，我们可以将曝光点放在任何一个区域上，这样可以决定相机的曝光量，然后测出景物上其他部分的亮度，而这些亮度各以一级曝光量的差别落在其他区域上。由此可见，只要掌握被摄体亮度与区域系统的关系，就能让我们在观察景物阶段预见到拍摄效果。

3.黑色物体、白色物体的曝光法

黑色物体与白色物体是现实中的两极色，按照正常国际标准标定的反光率为18%的景物为基准亮度为曝光点的话，黑色物体与白色物体的拍摄结果都将是灰色物体。因此，假设对准黑色物体测光测出的理论值是$t^1/_{125}$、f8，那么在实际曝光中应把照相机中设定为$t^1/_{125}$、f16，曝光不足2档，曝光值黑色物体才会是黑色。

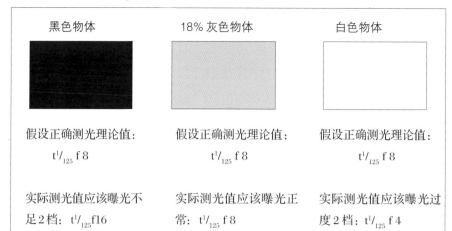

黑色物体	18%灰色物体	白色物体
假设正确测光理论值：$t^1/_{125}$ f 8	假设正确测光理论值：$t^1/_{125}$ f 8	假设正确测光理论值：$t^1/_{125}$ f 8
实际测光值应该曝光不足2档：$t^1/_{125}$f16	实际测光值应该曝光正常：$t^1/_{125}$ f 8	实际测光值应该曝光过度2档：$t^1/_{125}$ f 4

摄影者在拍摄时要考虑的几个问题：记录载体的感光胶片或成像传感器的曝光量受照相机快门速度的快慢和光圈大小的影响。其中，快门速度影响记录在记录载体的物体动姿效果，光圈大小影响照片的清晰度和景深；所以，必须正确地使用快门速度和光圈的组合，以便获得理想的拍摄效果。

拍摄思考：拍摄前需要进行比较细致的思考，拍照的目的是什么？是使画面主体模糊不清，表现动感？还是使画面清晰，表现真实感？是否一定要使被摄体位于焦点上？模糊的前景是否加以改善画面的构图？只有在拍摄前对这些问题有一个清楚的认识，才能对快门速度和光圈进行合理的调整。

A. 先确定快门速度：为了控制被摄体的外观清晰度或者控制被摄体的动感，必须首先确定快门速度。

B. 先确定光圈：为了控制画面景深，应首先确定光圈大小。大光圈可以使画面保持较小景深，而小光圈则可以使景深加大。在使用速度优先模式的照相机时，可以发现，快门速度越高，取景器中的光圈f值越小；相反，光圈的f值越大，快门速度越慢。

值得一提的问题

1.选择曝光组合要考虑哪几个方面的因素？
2.什么是正确曝光？什么是主观曝光？它们的区别是什么？
3.对于拍摄大范围的浅色或深色景物，按平均测光，会产生什么结果？
4.拍摄黑色物体、灰色物体和白色物体，要怎样来控制曝光量？

◆降色温滤色镜：（橙）雷登85B

◆升色温滤色镜：（蓝）雷登80A

◆效果镜："米"字、"十"字、"星光"

◆彩色渐变滤色镜

◆黑白专用滤色镜

◆彩色偏振镜：消除反光，增加色彩饱和度。

◆彩色偏振镜的效果：增加景物色彩的饱和度和消除景物反光。

通常所说的滤色镜，一般都是有色的，并且都是颜色不太浓重的单色。除此之外，还有无色的、特浓单色的、多色的、半有色半无色的和四周有色、中心无色的滤色镜，是为特殊用途而制的。如紫外线滤色镜（UV镜）、红外线滤色镜、三原色滤色镜、天光滤色镜、雾镜和中性灰色镜、星光镜、漫射镜、光芒镜等。

第三节 影像的色彩：滤色镜与白平衡

1.滤色镜的原理和使用方法

A.滤色镜的光学原理：与滤色镜颜色相同的色光通过或大部分通过，与滤色镜颜色相邻的色光部分通过，其余色光被阻止或部分被阻止。

滤色镜通常是由有色光学玻璃或有色化学胶膜制成。主要用来调节景物的影调、色调与反差，使照相机镜头摄取景物的影调与人眼的视觉感受相近似；也可以通过某些滤色镜来获得某种特定的艺术效果，营造某种氛围。

B.滤色镜使用方法：一般的滤色镜使用时将其安置在照相机镜头前。不同滤色镜可以多片叠加使用，会造成不同的效果，但要注意曝光补偿。偏振镜需要手动旋转至一定角度才有效果。滤色镜除了在摄影创作领域使用外，在摄影放大和各种照明艺术等领域也被广泛使用。

2.常见滤色镜的作用

A.黑白摄影滤光镜

由于光的强度不同，得到的色感也不一样，在黑白摄影中光强度大的给人白色的感觉，光强度中等的给人以灰色的感觉，强度更弱的给人灰黑色的感觉。为了得到与人眼视觉相近的效果，要选择不同颜色的滤色镜。

黑白摄影滤色镜对各种颜色光都起过滤作用，例如某种色光通过多的滤色镜，感光胶片或影像传感器对其越感光，影像的影调越明亮；通过色光少的滤色镜，感光胶片或影像传感器曝光也就越少，影像效果就越暗。

黑白摄影滤色镜主要作用是校色、调节反差，突出主体。例如拍摄蓝天，加黄色滤色镜可以压暗天空，突出白云。

调解影调：在白天拍摄景物，加红色滤色镜可以营造气氛，表现出夜景的效果。

调解空气透视：例如在灰雾朦朦的清晨，可以加 UV 镜或黄色滤色镜，增加空气透视感。

B.彩色滤色镜

所有的黑白滤色镜都可以在彩色摄影里使用，会有意想不到的效果。

校色温滤色镜

色温是各种不同的光所含的不同色素称为"色温"，正常的平衡色温为5500K。荧光灯的色温为６０００Ｋ、白炽灯色温为3200K。在色温为3200K的环境下加雷登８０Ａ，可以让色温上升到光源正常的5500K，在色温为7000K时，可以加雷登85B，让色温下降到 5500K 的正常色温。

C.彩色、黑白摄影通用滤光镜

有些滤色镜是彩色、黑白都可以使用，都有相同的效果。如偏振镜、UV 镜、中性灰镜、效果镜等。

常见滤色镜所产生的效果参考表

景　　物	加用滤色镜的颜色	产　生　的　效　果
蓝天、白云或背景是以蓝色为主的景物	中黄	和谐自然
	深黄	蓝天和蓝背景比人眼感受暗
	红	蓝天中的白云突出壮观
	深红	蓝天和蓝背景几乎全黑
	红与偏光镜合用	夜景效果
被细微尘粒和雾气笼罩着的远景风光	不加用滤色镜	景物略呈朦胧气氛
	浅黄、中黄	和谐自然
	深黄	略减景物的朦胧气氛
	红、深红	大减景物的朦胧气氛
消除景物的朦胧气氛	红、深红与红外线片合用	增加朦胧气氛形成强烈空气透视
带有蓝天的江河湖海的水面	不加用滤色镜	水面波纹层次表现平淡
	中黄	和谐自然
	深黄	水面变暗滤纹层次明显
日出、日落的霞光和彩云	不加用滤色镜	彩霞不鲜明
	中黄	和谐自然，霞光和彩云鲜明生动
	深黄、橙、红、青、蓝	降低云霞亮度和增加地面亮度
雪景、沙漠及表面结构粗糙的物体	不加用滤色镜	景物表面结构的质感一般
	中黄	表面结构的质感和谐自然
	深黄、红	表面结构的质感突出

值得一提的问题

1.滤色镜有哪些作用？

2.黑白滤色镜有哪几种？怎样改变影调反差？什么效果？

3.彩色滤色镜与黑白滤色镜的要求有什么不同？

4.摄影过程如何调节色温？什么是升温，什么是降温？正确色温是多少？

D.特殊效果滤色镜

在黑白、彩色摄影里，特殊效果滤色镜能营造一种特殊的画面效果。

柔光镜能柔化人物的某些粗糙点。
星光镜能产生光芒四射的发光状。
多影镜能产生多个影子的效果。
近摄镜适合拍摄微小的物体。

◆星光镜—能产生光芒四射的发光状　　◆多影镜—能产生多个影子的效果

3.数字照相机的白平衡

白平衡就是把复杂而有色的光源色温通过白平衡机构调整为单一纯白色的正常5500K色温。数字照相机都有白平衡感测器，一般位于镜头的下面，有自动白平衡设置和手动白平衡设置以及数字照相机本身设置好的多种模式。

手动设置白平衡的操作过程大致如下：

A.把照相机变焦镜头调节到最广角（短焦位置）。
B.白平衡钮调到手动位置。
C.将镜头对准白色纸张，拉近镜头直到整个屏幕为白色。
D.按一下白平衡调整按钮直到LCD液晶显示器中手动白平衡标志停止闪烁，这时白平衡手动调整完成，偏色的白色变为正常的白色。

我们通过数字照相机的手动调节白平衡，把镜头对准有色物调整，还可以获得某些特殊影调。比如在拍摄红红的夕阳时，对着蓝色的参照物手动调节白平衡，可以拍摄出充满温暖气氛的画面。相反，以红色的参照物手动调节白平衡，可以拍摄出蓝色的冷色调画面。

◆假如某最亮的部分是黄色，通过白平衡设置，它会加强蓝色来减少画面中的黄色色彩，以求得更为自然的色彩。

◆如果把照相机的白色平衡设定在自动位置，照相机会把夕阳的温暖色温误判成室内，因而会补偿画面的蓝色，并减少红色，把夕阳原有的温暖气氛全部破坏了。

值得一提的问题

利用白平衡调节影像的冷暖色调，在正常色温的光照下，数字照相机对准红系列调整白平衡，色彩会是蓝色调，而对准蓝系列调整白平衡为红色调。

第四节 影像的画面：影调控制

影调控制主要是针对黑白影像。拍摄者根据画面内容需要，主观地控制影像的影调。

1.影调

黑白影像是由黑和白以及深浅不同的上万级灰色调构成的，这些深浅不同的调子，在黑白摄影中被称为影调。影调，是光线和画面反差的表现，是摄影造型的重要手段之一。主要功能是烘托和表现主题，表达一定的气氛并力求构成一定的意境。

2.在黑白摄影作品中的基调有以下3种：

A.高调是指以中灰到白的影调为主调构成的影像，它给观众一种明快、纯洁、清秀的视觉感受。利用曝光过度表现高调，高调照片的主体和背景要以浅色为主。高调照片在用光上以正面散射光照明为宜。

B.中间调是摄影中最常见的影调结构，画面由黑至白构成层次丰富的影调形式；其中，以中间调的灰色占据优势。中间影调照片能充分表现被摄体的立体感、质感和丰富的空间层次感，给人以和谐、大方、细腻、浑厚的感觉。

◆高调摄影：给人明快、纯洁、清秀的视觉感受。

◆中间调摄影：给人以和谐、大方、细腻、深厚的感觉。

◆低调摄影：给人以深沉、庄严、凝重、肃穆的视觉感受。

◆软调－画面影调柔和

◆硬调－影调反差强烈

◆剪影－剪影照片

C.低调摄影作品常常给观众一种深沉、庄严、凝重、肃穆的视觉感受。因为低调是由灰、深灰和黑色为主组成的影调。常利用曝光不足表现低调。

我们可以选择不同的影调作为拍摄目的，来达到更好的影像表达和影像说明。

3.黑白影像的影调反差

在拍摄影像时，不同的光比可以形成不同的影调反差，有的强烈，有的柔和，按反差大小可将影调分成硬调、软调、剪影。

A.软调:画面影调柔和，明暗反差很小，中间过渡层次多，对细部有深入的刻画，常常给观众以柔和、细腻的视觉美感。

B.硬调:影调反差强烈，具有简洁、洗练的视觉效果。拍摄时，较大的光比已形成较大的反差，传统暗房和数字暗房制作后，中间层次进一步被去除。

C.剪影:剪影照片是一种特殊的影调效果，主体完全无影纹层次，有如艺术作品中的剪纸一样，因而称为剪影照片。拍摄剪影照片，必须采用逆光照明，背景以浅色为好，曝光控制以浅色背景的亮度为曝光点。

4.影像的影调控制方式

A.拍摄者的主动性

摄影者在前期拍摄时需要对被摄物体的做出选择和改变拍摄角度。一般的被摄对象多为三维的立体形态,立体景物因光线照射,会形成不同的明暗影调,会使被摄体显现出立体感。改变拍摄角度会因此而改变光线的照射角度,从而改善影调的对比关系。

改变拍摄点: ·改变拍摄的方向。
　　　　　　 ·改变拍摄高度。
　　　　　　 ·改变拍摄距离。

B.光线光比的控制

照明光线的强弱,光质的软硬以及照射角度,都或多或少地影响着被摄景物在画面中的影调。照明光线越强,光质越硬;逆光、侧逆光、侧光等光位照明的光比大,拍摄的照片多为硬调或低调效果,用补光或改变照明角度可改变原有的影调结构使之柔和。照明光线弱,光质软,顺光照明光比小。影调多为软调或高调效果,可通过对被摄主体光比的调整,或改变照明角度,获得中间影调的效果。

光比为　1:2——差值1档光圈
　　　　1:3——差值1.5档光圈
　　　　1:4——差值2档光圈
　　　　1:5——差值2.5档光圈
　　　　1:6——差值3档光圈

C.传统摄影可以选择不同的感光材料

摄影用的感光材料种类很多,不同的感光材料其感光度、曝光宽容度、颗粒性、反差等性能各不相同,对作品的影调结构有着不同程度的影响。为了获得理想的影调效果,应针对不同的拍摄对象选择性能不同的感光材料。

传统影像还可以利用暗房制作来控制影调,著名的摄影大师安塞尔·亚当斯的名言"拍摄是谱曲,暗房是演奏"。数字影像可通过图像处理使之达到反差。

D.改变曝光量

在拍摄同一景物时,选用不同的曝光量可以获得不同的影调效果。准确曝光的照片影调丰富,曝光过度会损失亮部的影调层次,曝光不足会使暗部的影调层次受到损失。

E.滤色镜的使用

在照相机镜头前加用滤光镜,就能改变影像的影调。加用的滤光镜既要体现拍摄者的意图,也要使被摄体在画面中更为突出。

本章节总结:

影像画质是摄影展现最为重要的直观视觉效果,是学习摄影的基本立足点,准确地掌握影像画质条件是摄影的曝光控制与影调调节。只有符合摄影者的主观表达意图的影像,才是曝光准确的画质。

值得一提的问题

1.了解曝光的意义?
2.掌握正确曝光的基准和选择曝光组合的依据。
3.曝光对影像画质的影响?
4.曝光组合的选择应该受拍摄者的主观控制。

本章作业

1.分别拍摄黑色物体:曝光正确、曝光不足1档、曝光不足2档、曝光过度1档、曝光过度2档各1张。
2.拍摄白色物体:曝光正确、曝光不足1档、曝光不足2档、曝光过度1档、曝光过度2档各1张。
3.拍摄灰色物体:曝光正确、曝光不足1档、曝光不足2档、曝光过度1档、曝光过度2档各1张。
4.利用五种滤色镜调解画面,拍摄不加滤色镜与加滤色镜的10张不同效果的画面。
5.拍摄高调、低调、中间调各1张。
6.拍摄软调、硬调、剪影各1张。

◆中国 夏丽丹

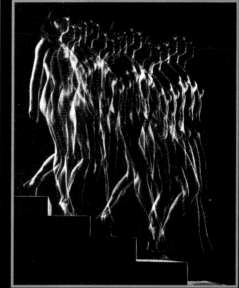

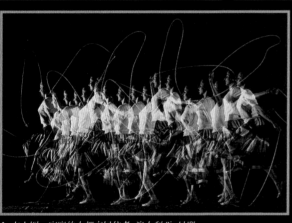

◆ 左上图：寂寞的大都市居住者 澳大利亚 贝耶

◆ 右上图：走下楼梯 琼恩·米利

影像技巧

——摄影器材的技术表现

◆ 无题　美国　杜安·米哈乌斯

影像是一门以摄影器材为技术手段的科学与艺术相结合的新型艺术门类。影像技巧是这门新型艺术的基本表现方式，通过各种摄影器材的技术表现方式，摄影者主动控制和利用摄影器材的机械手段，并主动地创造画面语言和表现意图，达到主观创造性思维和创作目的。摄影就是对拍摄对象的占有，它意味着摄影者使自己与一个类似于知识，又类似于力量的世界发生某种关系，在这种关系中由照相机的"决定性瞬间"来完成摄影者对被摄物体的客观认识。影像技巧是技术应用和主观表达的"决定性瞬间"的摄影。利用这种技术让影像所具有强烈的感染力和教导性。影像不仅能捕捉现实，而且能诠释现实，但它对现实的诠释功能却不同于其他任何艺术门类。有些人在拍摄时或不加识别、毫无选择地无所不拍，或过于缩手缩脚，没能理性发挥影像技巧，这样只会践踏影像艺术的主动性和客观性。

学习影像，首先要掌握摄影技术的基本要求：清晰的影像、准确的曝光及良好的色彩还原。摄影技术是衡量一位专业摄影师综合素质的基本要求，也是学生学习摄影艺术的基本技术表现。

第一节　照相机的机械技巧

在从照相机的发明到它不断改进的过程中，实现了科学技术和艺术创作的飞跃，实现了人们在联想阶段的拍摄理念。现在我们可以熟练地利用照相机本身的科技含量来为我们的影像制造（创作）提供技术支持，利用技术来完成影像创作目的。

1.以景深控制为技术手段

前几章我们已讲过照相机的景深原理，以照相机镜头的光圈和焦距为基本功能，制造出影像前景与后景的画面层次关系，可以突出表现主体，营造画面氛围。前景清晰，背景模糊；前景模糊，背景清晰；前景清晰，背景清晰等各种影像效果。

A.利用光圈大小控制景深：光圈系数越大，景深越大；光圈系数越小，景深越小。

B.利用镜头焦距段控制景深：焦距越长，景深越小；焦距越短，景深越大。

◆ 前景模糊 背景清晰

◆ 前景清晰 背景模糊

◆ 前景清晰 背景清晰

照相机景深控制练习：利用光圈大小控制景深，利用镜头焦距段控制景深。

值得一提的问题

好的主题，要有好的表现形式，恰当地运用前景可以增强作品的表现力，创造出一种新意境。有经验的摄影师在拍摄时很善于运用前景，这是摄影艺术中重要的表现手法。前景在画面中可以是主体，也可以是陪体；它决定着画面结构，能提高作品的艺术表现力，增强画面的空间感，产生影调对比和物体对比。

2.以速度调解为技术手段

照相机速度控制被摄体的清晰与模糊程度。摄影者面对有动、静之分的被摄物体，要及时地主动表现意图。可以把静止的被摄物体主动的拍摄成动态影像，也可以把动态的被摄物体拍摄成静止影像，主要是拍摄者想要怎样的主观表达影像。

A.追随拍摄法

对于那些呈动态的被摄体来说，可以采用多种技术手段拍摄。追随拍摄是让照片产生动感的一个很有效的方法。

所谓追摄，就是指拍摄时，照相机架在三脚架上，速度调至合适的慢速，镜头跟随动体，并与被摄动体保持相同的速度向一个方向移动。当动体进入理想的拍摄点和拍摄时机时，马上按动快门。在按动快门的同时和按动快门之后，照相机要始终和动体保持相同速度移动。由于照相机跟随动体向背景的反方向移动，所以照片上呈现出许多流动的线条，而快门速度越慢，流动线条越明显。照片上的动体由于和照相机的移动方向、移动速度基本保持一致，所以形成清晰的图像。整个照片的画面给人以强烈的动感效果。

有两种最常见的方法是横向追拍与竖向追拍。如要拍摄一匹疾驰的马，就可采用横向追随拍摄；要是想拍摄高山滑雪镜头或是马车正从陡峭的山道上奔驰下来，采用竖向追随拍摄就很有效。

选择这种追随拍摄，必须遵循以下几个

◆ 追随拍摄法

◆ 慢速拍摄法

◆ 利用慢速度移动拍摄法

值得一提的问题

1.要掌握照相机固有的机械技巧,快门速度、光圈、多次曝光方法等,都可以更好地为摄影者创造出美妙的影像作品。

2.利用自己手中照相机的固有机械,练习拍摄各种技巧,以达到摄影者今后运用自如的目的。

要点：

a.需要选择一个合适的背景和光线。最好是选择逆光的深色景物做背景，拍彩色照片则背景上最好能有明亮的色彩，在照片上会产生引人入胜的色块效果。

b.摄影的快门速度应根据动体的移动速度和你所要追求的拍摄效果确定，一般应在1/15 秒 – 1/60 秒之间，最快不能超过 1/125 秒。

c.动感效果与所用的镜头焦距有关，在相同的拍摄距离上，焦距长，动感强烈；焦距短，动感微弱。

B.旋转移动拍摄法

拍摄静止的被摄体，可以采用静止拍摄，也可以采用旋转移动照相机的动态拍摄，画面呈运动形，运动感的画面更有活力。

所谓旋转移动拍摄，就是在摄影时，照相机架在三角架上，对准静止的被摄体，速度调至慢速，在旋转移动中进行曝光。由于照相机的旋转移动方式不一致，所以拍摄效果也不尽相同。有常见的方法是横向移动摄影与竖向移动摄影以及 360° 的旋转摄影和随意移动摄影。

如要拍摄灯火通明、流光异彩的建筑夜景，把照相机速度放慢，就可采用上下移动拍摄，会有特殊的效果。

◆摄影 中国 陈刘颖

旋转移动拍摄法：把静止的建筑拍摄成动态的效果。

3."爆炸"效果拍摄法

"爆炸"效果就是在拍摄时，设置一定的快门速度（一般要在慢门），利用照相机的变焦镜头从广角到长焦或从长焦到广角的视角范围来改变拍摄物体的大小，制造出画面影像"爆炸"辐射状的效果。此种拍摄方法成功机率较低，一定要多实验几次。

一般最好有三脚架，用变焦距镜头拍摄，快门速度要选择恰当，曝光过程中，开始停留（有清晰的焦点），结束时镜头变焦推拉（爆炸效果）；要么开始镜头变焦推拉（爆炸效果），结束时停留（有清晰点）。

◆ "爆炸"效果的拍摄法

4.剪影拍摄法

照片表现的只是物体的轮廓，就是照片中的人物、建筑、山峦、树木等，只呈现其深暗的轮廓形状，而不要求表现它的细部影纹层次，类似剪刀剪出的人物影像。剪影照片可以突出主体，表现人物外形姿态，拍摄剪影要在明亮的背景下进行，剪影的主体要取在近景或中景，不宜在远景条件下拍摄。

拍摄地点可以在室内，也可以在室外。室外拍摄可以以天空、水面、云海、霞光为背景，也可以挂一块白布当作背景。曝光要以亮的背景亮度为依据。人物主体应穿深色服装，取侧面轮廓，背景应简洁，才能拍出好的剪影画面，特别要注意背景景物黑影不能与主体重叠。

曝光要控制好，曝光点在背景的亮部上时，主体最好有层次，反差控制好，但也要凭拍摄者的主观想法和经验积累。

在室内拍摄剪影，可以用自然光或灯光。拍摄时要用逆光，以显示轮廓。室内自然光拍摄，可以借助窗户光。

◆剪影拍摄法－曝光点在背景的天空。

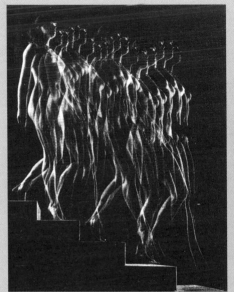

◆ 多次曝光拍摄法：多次闪光曝光　　◆ 多次曝光拍摄法：两次曝光

5.多次曝光拍摄法

传统感光胶片的多次曝光合成画面技法，是在同一张感光胶片上，对不同被摄体逐一曝光的过程。在这个过程中，把先后曝光的物体，按设计要求放置准确位置，最好拍摄前，在纸上粗略地勾勒出各个物体在未来照片上的位置，把相叠与相邻物体的衔接部分标示清楚，避免可能出现的处置不当十分奏效。

需要引起注意的是：这些被摄体，在未来照片中的大小比例，不一定要与其实际比例相一致，拍摄时，可以通过改变物距或更换不同焦距的镜头加以调整，可使画面中物体的大小比例更加匀称。

6."B门"摄影法

照相机快门速度的"B门"，可以在1秒之外的任何时间控制快门曝光时间，以此走进影像的幻想世界，可以看到传统照片以外的奇异景象，例如夜空里星星的轨迹，彩虹般的光影，没有人的街景以及带着光辉的天空。"B门"是一种完全由摄影者所控制的曝光方式，是个人创作的过程。

摄影时，必须有稳固的三脚架和手动快门线，最好有一个超灵敏度的手持测光表，能对黑暗场面正确地测出光量。对"B门"摄影有经验的摄影家，往往建议在拍摄时尽可能做分级曝光，这样可使效果有较多的变化。

◆ "B门"摄影法

第二节 以光线为手段的影像制造

1.光在摄影中的作用

光线在摄影中的作用主要是照明和造型，造型作用又表现在以下几个方面：

A.表现物体的结构和颜色

人们能够看到物体的外部形状、结构、颜色和质感，是因为物体对光线的反射所致。不同性质、不同方向的光能增强物体表面质感和颜色的表现。

B.表现物体的空间位置

自然界的物体具有长、宽、高三度空间，然而，摄影是在二度空间的画面上表现物体的。因此，要表现出物体的深度，就必须利用光线的明暗关系，表现出物体的立体形态和空间透视效果。

C.制造特定的气氛

在摄影中，可利用光线的变化来制造特定的气氛。自然界的光线千变万化，有时晴空万里，有时乌云密布；有光线强烈的中午，有光线较暗的早晨和傍晚。利用不同的自然光照明能使人们产生身临其境的感觉。

◆ 上左图：慢速移动拍摄的光影效果法

◆ 上右图：水面波浪的光影效果法

◆ 下图：慢速移动多次曝光拍摄的光影效果法

2.摄影光源的种类

光源种类繁多，光对人眼可见到的任何物体都产生作用。

一般分为3种光源：

A.自然光：主要有太阳光、月亮光、星星光。早晚阳光、薄云遮日，乌云密布、室内自然光、室外自然光（景物的影响、进光门窗和被摄主体距门窗远近的影响）等都是自然光范畴，是人们日常生活的光的主体。

B.人工光：主要是人工制造的发光体，日常生活中的电灯是主要类型。专门用于摄影照明的光源有聚光灯、漫散射灯、电子闪光灯等。

C.混合光：是任何光源的混合体。可以是自然光和人工光的混合交差，也可有不同类型人工光源的混合体。

3.摄影光源的光质及选择

摄影光源的光质是指光线的软硬性质，不同的光质会在照片上形成软硬不同的影调。根据光质的不同，分为直射光、散射光。

A.直射光：摄影中所用的直射光也叫点光源，主要有以下两种：一是无遮挡的太阳光；二是能发出直射光的人工光，如聚光灯、电子闪光灯等。

被摄体在直射光的照明下，受光面的照度很高，非受光面的照度则很低，被摄体的光比大，阴影浓重。直射光拍摄的画面反差强烈，影调明朗，立体感强，能充分表现被摄景物的立体形态。

B.散射光：又称"软光"，是一种不会产生明显投影的柔和光线。散射光有两种：一是阴天、雨天、雾天、雪天以及日出前和日落后单纯的天空光照明效果；二是经过柔化处理的人工光。

使用散射光拍摄的照片明暗反差较小，立体感不明显，影调柔和。

在人物摄影中，运用散射光照明可拍出色彩鲜艳、影调柔和、层次丰富的作品。在风光摄影中，散射光难以表现被摄景物的立体感和纵深效果，但可拍摄出具有朦胧美的风光摄影作品。

◆摄影棚照明的光源：一般是用电子闪光灯照明

◆照相机使用的电子闪光灯

值得一提的问题

照相机上所使用的电子闪光灯，由于被固定在照相机热靴插座上，不能随意变换角度，所以拍摄的人物光位效果都是大平光，脸色会发白，而且有红眼效果。建议最好不使用小型的电子闪光灯，即使要用，也不能把电子闪光灯的角度直对人脸。

4.光线的特征和运用

A.不同光型的选择与运用

光型是摄影用光光线的不同照射方向，主要有以下几种方式：

主光：塑型光，任何形式的光源都可做主光。主光必须完成主要曝光任务。

副光：调整与主光明暗比例关系，也叫辅助光，减少影像的明暗反差。

轮廓光：又叫逆光。在被摄主体后，与机位对立的位置。一般被摄体与背景都要比较暗，这样才能把被摄体与背景分离出亮光以及立体感。轮廓光亮度的三种关系形式：
· 与主光一样亮。
· 比主光亮。
· 比主光暗。

在摄影时，主要看主光的亮度，一般比辅助光亮。轮廓光拍摄男性要顾肩，女性要顾头。

背景光：光源投射到被摄主体的背景上，交代环境，突出被摄主体。

装饰光：点缀光，突出被摄主体的某一特殊点，一般都用锥光等。

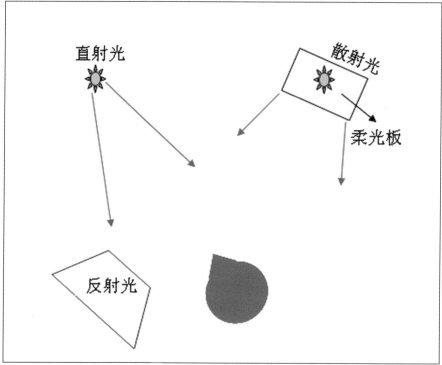

◆摄影光源的光质分为直射光和散射光。

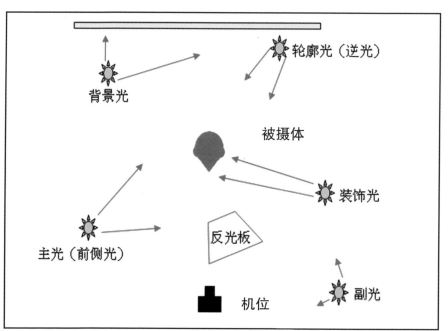

◆光线的不同照射方向—光型

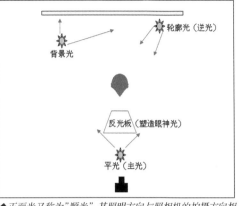

◆ 正面光又称为"顺光"，其照明方向与照相机的拍摄方向相一致。

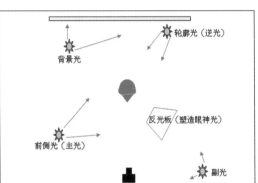

◆ 前侧光位于照相机的左右两侧，并与照相机的主光轴构成45°角。

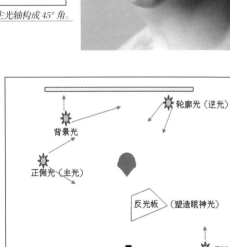

◆ 正侧光又称全侧光，光源位于照相机一侧，与摄影镜头的主光轴呈90°角。

B.不同光位的选择与运用

光位是光源所处的位置。不同的照明方向和照明角度会产生不同的照明效果。

以被摄体为圆心，在水平面和垂直面上各做一圆周，可将光线按光位划分为正面顺光、前侧光、正侧光、侧逆光、逆光、顶光以及脚光等，又可分为高位光、水平位光和低位光。

摄影用光是摄影的灵魂。人工光照明一般是模拟现实生活的自然光效，再现自然光的照明效果，又参与了摄影者的主观性。

现在我们具体介绍7种常见光位的运用方法：

a.正面光的运用：正面光又称为"顺光"，其照明方向与照相机的拍摄方向一致。正面光照明均匀，阴影少，能隐没被摄体表面的凹凸不平，影像明朗；但难以表现被摄体的明暗层次，画面平淡。顺光拍摄要注意主体与环境的色调对比，以求主体与环境在亮度和色彩上有明显差异。

b.前侧光的运用：前侧光属于侧光的一种，位于照相机的左右两侧，并与照相机的主光轴构成45°左右的角度，形成明显的立体感，且影调丰富，色调明快。前侧光可以勾勒出被摄体的轮廓，因17世纪荷兰画家伦勃朗擅长运用侧逆光，故又被称作"伦勃朗光"。

c.正侧光的运用：正侧光又称全侧光。光源位于照相机一侧，与摄影镜头的主光轴呈90°角。全侧光拍摄的照片反差大，立体感强、质感和空间透视感都很强。

d.侧逆光的运用：当光源从被摄体的侧后方，与摄影镜头的主光轴构成135°角时，即为侧逆光照明。运用侧逆光照明，阴影部位明显，反差很大。应注意对其阴影部分加辅助光照明，以使暗部的影调层次和质感得到应有的表现。侧逆光照明是拍摄低调照片的好光位。

e.逆光的运用：当光源从被摄体的正后方，与摄影镜头的主光轴构成正对称时，称为逆光。逆光的运用是光源正对着照相机摄影镜头的照明即逆光照明。在逆光照明下，被摄物正面处于阴影中，可以拍摄成剪影照片。

f.顶光的运用：光源从被摄体的顶部垂直向下照明，便是顶光照明。被摄体在顶光照明下，水平面明亮，垂直面阴暗。

g.脚光的运用：烛光或野外篝火是一种特殊的脚光。脚光有时作为辅助光可用以消除人物鼻子或下巴底下过重的阴影。脚光也称作底光，经常在摄影棚的拍摄台上使用脚光，非常适合拍摄玻璃制品，也适合与顶光结合拍摄一些产品。

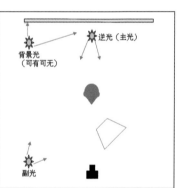

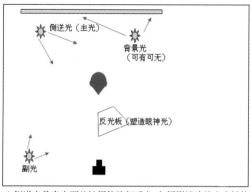

◆侧逆光是当光源从被摄体的侧后方，与摄影镜头的主光轴构成135°角。

◆当光源从被摄体的正后方，与摄影镜头的主光轴构成正对称为逆光。

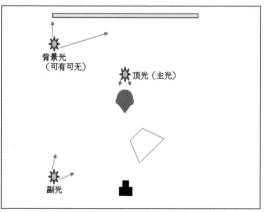

◆从被摄体的顶部垂直向下照明，便是顶光照明。

5.摄影照明的光比

摄影的照明光比是指被摄体的受光面与阴影面之间的亮度比，是摄影用光的重要参数。

照明时的用光光比大，反映在照片上的影调硬，层次少，立体感强，反差大；光比小，反映在照片上的影调软，层次丰富，立体感差，反差小。在摄影中，应根据被摄体的情况和摄影者的拍摄意图来确定和调控光比。

影响光比大小的因素

A.光位的影响：被摄体在正面光的照明下，光比小；在前侧光、侧光的照明下，光比适中；在逆光、侧逆光的照明下，光比大。

B.光质的影响：直射光光比大，散射光比小。

C.灯具发光功率的影响：灯的发光功率大，则光比大；发光功率小，则光比小。

光比是人脸主副光的明暗关系。

6.光线的调控与处理

反差指影像空间内的明暗关系。

A.降低反差的处理：加用补光、滤光镜和调节曝光量。

B.提高反差的处理：使用人工光做主光，使用滤光镜，调节曝光量。

值得一提的问题

1.摄影用光—照明，是影像艺术的灵魂，摄影者为创造出美妙的影像作品，怎样掌握照明技术、技巧是关键。

2.摄影用光的"光"有哪几种类？光的特征与光质是什么？

3.摄影用光有哪几类光型和光位？试在自然光和人工光下拍摄不同的光位。

4.不同摄影光比的效果是什么？怎样控制光比？

主副光相差	1档光圈	1.5档光圈	2档光圈	2.5档光圈	3档光圈
光比值	1:2	1:3	1:4	1:6	1:8
效 果	柔和	较柔和	较硬朗	硬朗	剪影效果

◆光比的控制：拍摄女性的脸可以在1：2，男性的脸可以在1：3或者1：4。1：6的光比不是很适合拍摄人物。时尚摄影，一般以平光为主光，光比控制在1：2之内。

◆时尚摄影 中国 张晓娟

◆时尚摄影 中国 苏宁

第三节 以影像的特殊器材为摄影手段

1.针孔摄影

辅助工具：一亮一灭的两个电灯泡，纸板，大头玻璃针。操作方法：在纸板上钻一个大点儿的针眼，把它靠在亮着的灯泡上，再把不亮的灯泡靠上去。这样，未亮的灯泡里的金属丝影像清晰地投射在针眼对面的玻璃上。基本原理：光成一直线通过不透光纸板上的针眼，未亮着的灯泡里的金属丝就会和直射过来的光线相遇，形成阴影。

2.红外线摄影

红外线摄影可以通过增加传统感光胶片乳剂的波长敏感度来增加它对红外线的感光度，满足人们的需求。

红外增感染料在 20 世纪初被发现，直到 20 世纪 30 年代才得到广泛的应用。现在，红外增感染料所能够赋予的感光度已经被提高到了 1200nm 的光谱区域。但是在波长大约为 1200nm 时，虽然也可以实现材料增感，但是其辐射可以被水吸收，已经失去了实际使用意义，这使得在传统胶片领域记录波长更长的光谱成为一件比较困难的事情。因此，为数字相机的感光器件 CCD/CMOS 在这个领域的应用提供了机会。

◆针孔摄影

◆ 红外线摄影　中国　文闵

3.暗房技术

传统暗房技术是摄影百年的传统照片制作技巧,有独到的特殊技法,但也需要摄影者自身的经验和熟练的技法。

数字暗房技术是摄影人的解脱,对影像艺术产生了革命性的变革,可利用计算机软件进行图像处理。

4.以影像的展现载体为表现手段

影像的展现载体有多种多样,感光照相纸、打印纸、特种纸、印刷品等,我们不妨可以在影像的展现载体上做文章,以刮、划、涂、画、拼贴、合成等手段,创作出意想不到的影像作品。

本章节总结:

影像技巧不仅要从现有照相机本身的机械手段制造出能表达主题的好的影像,更要不择手段地尝试新影像不同载体的实验方法,吸收各种当代语境的创作方法,会有意想不到的画面效果。

本章节作业

1.拍摄前景清晰,背景模糊;前景模糊,背景清晰;前景清晰,背景清晰各一组。
2.以追随拍摄法、旋转移动拍摄法、"爆炸"效果拍摄法、剪影拍摄法、多次曝光拍摄法、"B门"摄影法拍摄照片一组。
3.用平光、前侧光、侧光、侧逆光、逆光、顶光和脚光拍摄照片一组。
4.练习影像表现载体的各种实验方法。

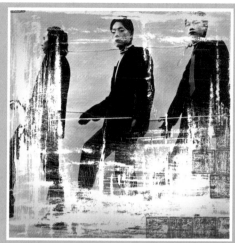
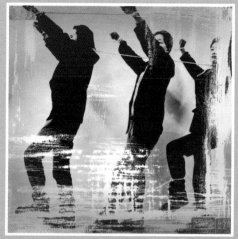

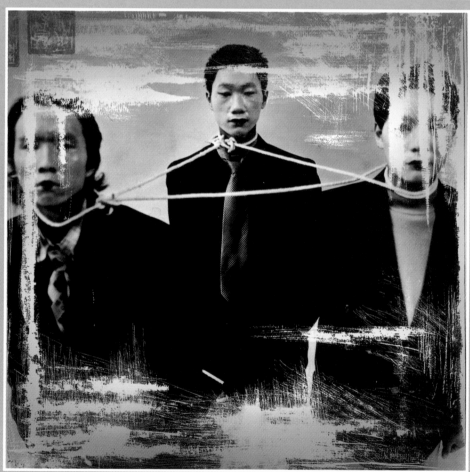

◆传统暗房 运用刮、涂、划、画等手段。

◆传统影像 拼贴法

◆摄影作品 中国美术学院上海设计学院学生

◆ 传统暗房摄影　中国美术学院上海设计学院学生　两底合成

◆传统影像 在未曝光的感光照相纸滴水珠再放大曝光

◆摄影作品 中国美术学院上海设计学院学生

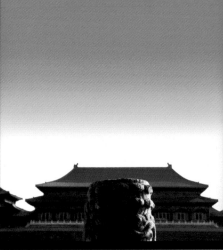

◆ 故宫 中国 李华春

影像创造

——画面的表现元素

影像创造

"创造"是任何艺术类型生命的延续和再延续。影像作品的基本创作思维必须是作者主动性的"创造"。只有作者主动性的"创造",影像才会有价值,才有优秀作品问世。

即黑格尔所说的"感性材料的抽象统一的外在美"。

影像创造主要以画面构成、色彩情感以及趣味中心等为基本元素点,主动地选择组织杂乱无章的无序被摄体。摄影者按照主观意图和创作思维,从中抽取和选择有序的、有意义的某种客观元素。这种客观元素在创作时要符合自我主题的含义定位和创作要求,把这些客观的形式和符号、色彩、趣味点等有机地组织安排在合理的画面里,使自我想法得到充分的表达,以达到影像画面的最佳效果。这样才会比以往常见作品和现实无序产品更富有表现力和形式。

◆画面构成的多元性

◆黄金分割

◆对称与均衡

第一节 画面构成是影像创造的视觉平衡

1.画面构成的形式法则

高尔基所说,形式美是"一种能够影响情感和理智的形式,这种形式就是一种力量。"我们把它分为以下几种形式法则:

A.黄金分割

黄金分割约等于0.618∶1,把一条线段分割为两部分,使其中一部分与全长之比等于另一部分与这部分之比。其比值是一个无理数,取其前三位数字的近似值是0.618。由于按此比例设计的造型十分美丽,因此称为黄金分割,也称为中外比。

黄金分割是摄影构图经常使用的一种方法,特别是拍摄某些带有地平线的大场面如大海、草原、天空等。这个数值的作用不仅仅体现在诸如绘画、雕塑、音乐、建筑等艺术领域,而且在管理、工程设计等方面也有着不可忽视的作用。

B.对称与均衡

画面左右或上下两边的形体、影调和色彩重量一样,给人以相等的感觉,就是对称。而画面的形体、影调和色彩不尽相同,有变化,但两边或上下的某种重量或色彩等是相等的就叫均衡。对称给人以庄重、平稳的感觉,但过于呆板,不生动;均衡富有变化,生动、活泼。均衡指形体、影调、

色彩以及人物关系等因素形式上的均衡。摄影者要根据对影像的理解和把握，处理好这些原则。

C.集中与呼应

集中与呼应是影像画面诸多要素构成中，有主次之分的构成形式。它能使画面中众多要素形成统一而有秩序的整体。

集中与呼应不仅是画面的视觉形式问题，同时也是摄影者主题表达的重要条件。使观众在欣赏时有秩序、清晰、明了的感觉。

D.变化与统一

变化是为了更能表现主题，更能引起观众丰富的情感，"变化"带来刺激，打破单调与乏味；"统一"使人感到整齐。变化是指既丰富又复杂；统一是指协调而单纯。在复杂的景物中要表现其单纯、协调；在单一的景物中要显露它的丰富多彩。必须繁中有简，动中有静，虚中有实。密与疏、详与略、大与小、浓与淡相辅相成。

总之，要利用对立面的相互作用，实现变化性的统一。多样统一的问题不仅仅是对各种实体而言，也包括光线、影调、色彩等多种形式。

E.对比与节奏

对比就是画面各要素的彼此不同性质。有大小对比、色彩对比、形状对比等，它的作用是产生生动的效果，使画面富于活力。

◆ 集中与呼应

◆ 变化与统一

◆ 对比与节奏

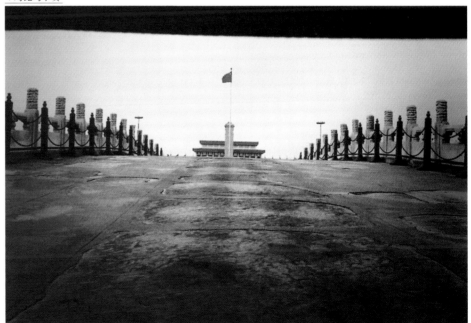

对比对观众的视觉有强烈的刺激作用，使人感到兴奋。对比是形式构成中最为活跃的因素，是表现内容的一种手段。通过艺术形象的相互对比，突出某一方，以另一方作为陪衬，来完成主题思想的表达。

节奏是造型艺术审美的要素之一。指画面造型中的各要素形成一定的视觉节奏感，体现出不同的力度、风格和情感，以及使形式产生律动、悦目与情感的意味。

节奏的表现形式是丰富多彩的。有明暗变化、线条结构、色彩配置、物体排列、点线面组合等都能产生节奏与韵律。例如线条的结构，从短到长的非顺序排列，长短不间断的变化，或是线的不同间隔排列，线的不同粗细顺序的重复排列都可以给人以节奏感。明暗的交错、间隔，形状的大小等都能形成明显的节奏，都能增强画面的活力。它们与变化有异曲同工之妙，只是节奏是有规律的变化。

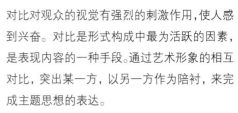

2.摄影构成的拍摄方式

A.拍摄方向

正面拍摄有庄重、雄伟、壮观的效果，但容易呆板。可以选取一些富有变化的东西让画面生动，如安排一些人或不对称性的物体做前景。侧面拍摄易于表现被摄体的侧面形态结构及轮廓形状，交代动作。斜侧拍摄，画面活泼而富有动感。斜侧构图最容易产生汇聚。

B.拍摄角度

平拍符合人的正常视角，对前景富有表现力，但要处理得当；仰拍易于表现宏伟的气势，还可以遮住杂乱的背景使画面显得简洁、主题突出。如拍摄距离太近，容易变形，但有突出夸张主体作用；俯摄适合表现广阔的地平面上被摄对象所处的空间位置，形成较强的层次感和深远感，易给人辽阔的感觉。

3.影像的构成符号与法则

构成符号是观众在解读作品时，影像内容所要传达出的信息量和趣味点以及作者的主观想法。

影像画面的构成符号

A.主体

依靠主体的表现，画面形式的选择，空间的分配等，很大程度上都是以主体对象为转移。如果没有主体，主题思想就无法表达，甚至就完全失去了原来的意义。突出主体是为了直接突出主题。

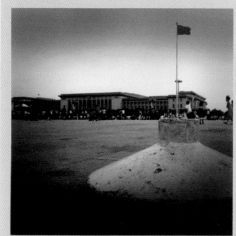

◆拍摄方向

◆拍摄角度

摄影角度在摄影中是非常重要的，不能单单靠发现，而是要主动地寻找，更重要的是我们要培养随时观察角度、随时寻找角度的习惯，而不是发现后再去记载，或是寻找，或是等待这一历史过程。

B.陪体

就像绿叶，突出红花更红。陪体的作用帮助主体揭示作品的主题，帮助突出主体，富有装饰色彩，具有美化画面的作用。陪体可以做画面的前景、背景等。

C.环境

环境的作用是交代主体所处位置和活动空间、时间以及所面临的问题等。

D.前景

是指在主体前方，最靠近镜头的物体。可以是主体、陪体或是环境等，前景作为画面的构成成分，在画面中没有固定的位置；可以是实的，也可以是虚的。可根据拍摄内容和构图的需要处理前景。

E.背景

主体、陪体、环境、前景、背景等成分都是影像构成的符号，这些符号化的成分是摄影者对拍摄主题的理解和表现方法，是所传达地某种意义的信息量。

但要注意构成符号与画面主题的联系，服从和深化画面主题是表达内容的中心，也是画面构成的中心。

背景是指画面中主体后面的景物。不同的环境可构成不同的背景，可以是人物、建筑、森林、山峦、大地、天空等。背景可以交代拍摄物体的环境身份等；背景应与主体分离，注意主体与背景的明暗、色彩、动静虚实等关系，以便相互形成对比，使主体形象鲜明突出。

◆主体

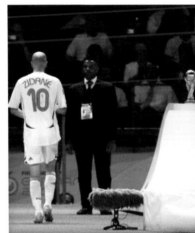
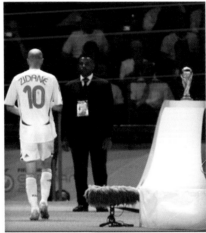
◆陪体

◆前景

◆环境

◆背景

◆前景与背景

第二节 色彩情感是影像创造的人文表现

色彩即为表现影像主题，表情达意等。色彩的应用要有整体的观念，从大处着眼，使多样性的色彩有统一的感觉，摄影者决不能为表现色彩而表现色彩。眼花缭乱的色彩表现是肤浅的，它就像是脱离了肌体的一张皮，是没有生命的。

1.色彩在影像中的正确处理

A.在彩色摄影中，由于受表现手段和客观对象的影响，局部的色彩有时很难控制，不能完全如意时，就要顾全大局，对不理想的色彩就要抑制它的表现。

B.画面一定要有一个基本色调。这是主题、情感的倾向，也是色彩整体性的表现。

C.要注意冷暖色的对比、配置。调子是一种色彩倾向，这种倾向如果是由同类色组成的，倾向也鲜明，但却没有色彩调子的意味，好比是黑白影调变化了一下颜色。没有对比，色彩的表现也是无力度。

D.在画面色彩处理中，大的块面要清楚，也要有主次。同时在全片的暖色调中，要有冷色；在全片的冷色调中，要有暖色。

2.色彩的视觉情感

每一种色彩都有独特的色彩感受，有温暖的、寒冷的等。

红色：有温暖、热情、诚挚的性格，另外它还有危险、恐怖、动乱的感觉。

橙色：有热情、温暖的性格，又有光明、活泼的感觉。

黄色：有平和、明快、辉煌、活泼的性格。

绿色：有和平、宁静、理想、希望、生命活力的性格。

青色：有高洁、沉静、安宁的性格。

蓝色：有冷淡、理智、无限、平静的性格。

紫色：有神秘、忧郁、消极，又有高贵、幽雅的性格。

黑色：有黑暗、阴郁、恐怖，另有安静、庄重的性格。

灰色：有安静、柔和、质朴、抒情的性格。

白色：有明亮、坦率、纯洁、爽朗的性格。

◆色彩在不同画面的冷暖对比处理。

◆蓝色：有冷淡、理智、无限、平静的性格。

第三节 线条情感是影像创造的结构表现

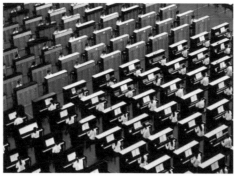

线条在影像里的作用不仅为表现某形状的作用，更是表现画面韵意的作用。表现某形状时轮廓线要清楚，否则就失去形的意义；表现韵意方面时就根据创作意图，恰当地运用韵意的形式表现主题。

1.线条的结构

线条在现实生活中随处可见，所有的"形"都是有线条构成，长的、短的、粗的、细的、弯的、直的等各种各样的线条组成了花花世界，但要有一定的画面组成规律，在画面中单纯的线条要注意其变化，在复杂的线条结构中要注意其秩序。

◆线条的结构表现与情感

◆线条的情感表现

2.线条与情感

不同的线条给人的感觉是不一样的，同样的线条给不同的人的感觉也是不一样的，但也有一定的视觉习惯和视觉规律：
· 直线：具有坚强、稳定、舒展的感觉。
· 曲线：具有流动、顺畅、优雅、柔和的感觉。
· 折线：具有波动、紧张、不安定的感觉。
· 水平线：具有平坦、开阔、稳定、静穆的感觉。
· 具有平衡的感觉。
· 垂直线：具有挺拔、严肃庄重、希望的感觉。
· 斜线：具有运动、兴奋、不稳定的感觉。

第四节 趣味中心中心是影像创造的视觉导向

视觉中心，就是画面光和色对观众视觉刺激最强烈的中心点，或是某些其他形式因素，引起人们视觉指向的地方。趣味中心是人们意识范畴的东西，是摄影构图中审美指向的闪光点，它较之视觉中心更有广泛的内涵。

1.视觉中心

视觉中心是构图组织的一个重要因素。在摄影画面中建立视觉中心是十分必要的，它能吸引观众的全部注意力，帮助建立画面的主次秩序。如果没有视觉中心，画面就显得分散平庸，使观众无法理解画面所表达的内容。特别是一些叙事性的作品更要注意视觉重点的建立，没有视觉重点，就像说话没有主次，杂乱无章。

视觉中心的建立条件：画面的明暗、色彩，点线面形体的变化及所占空间位置、面积大小等因素。利用他们之间的对比、节奏、韵律等造成强烈的视觉刺激，引导视觉指向。

2.趣味中心

趣味从画面主体出发，是观众情趣最为关注的个性点。在摄影构成中，建立趣味中心在于引导观众的审美注意力和给作品增强艺术意味。

趣味中心与画面内容有密切的联系，例如情节、事件、意蕴、气氛、表情、动作、姿态以及一些奇特的现象等，这些都构成趣味中心的元素。

在艺术创作中，作者总是力图将自己感兴趣的东西，通过作品传达给观众，并希望观众能够接受。所以，作者在摄影画面中，必须要建立趣味中心，确定审美指向，以引导观众的兴趣，将欣赏主体的兴趣引导到创作主体的审美指向上来。

◆*画面的视觉中心与趣味中心*

值得一提的问题

1. 什么是影像画面的视觉中心？什么是影像画面的趣味中心？两者有什么区别？
2. 怎样人为的创造画面的趣味中心？
3. 影像画面的趣味中心，怎样与影像内容相结合？

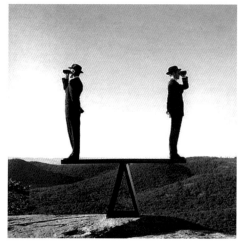

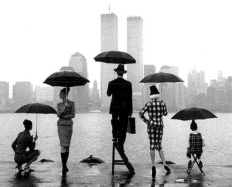

◆ *摄影大师作品——视觉中心的趣味性*

◆ 摄影本身作为一种艺术，要求操作者要不断丰富艺术内涵、技术技能。因此，摄影文化个体要不断地、自觉地从姊妹艺术中吸取营养，提高、丰富自身艺术内涵。摄影史证明，摄影随着社会的进步与发展取得了历史性的进步。对摄影群体中的个体而言，自身价值观的确定，来源于对自身修养，尤以自身思想道德修养为主，也包括文化知识、专业知识的修养。因此，摄影文化水平的提高和发展，要求摄影者要不断思想改造，不断提高自身道德修养，不断加深摄影文化，来丰富先进的文化内涵。

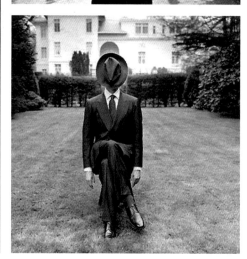

本章节总结

影像创造可增强影像作品画面效果，使画面更具艺术感染力和主观表现力，给观众留下深刻的印象，更好地表达影像作品的主题内容。

影像创造有一定的表现方法，就是把要拍摄的客观对象有机地安排在影像画面里，利用画面表现的各创作元素、构成形式、色彩情感、线条情感、趣味中心等，使它产生一定的艺术形式，把摄影者的意图和观念完整地表达出来。这种表现方法可以根据摄影者对具体拍摄对象的不同，而有不同的表现方式。

组成影像画面元素的基本要求是拍摄主体的选择要独特，形象要鲜明易懂；有不同常规的表现力度和表现技法；画面构图要简洁大方，形式感强等特点。这就需要拍摄者有一定的艺术修养和当代审美情趣，有一定的创造性和独特想法，并要处理好画面的构成形式，利用各种影像技巧尽可能使被摄对象鲜明突出，使它从周围环境中突出出来，被摄体相互之间的关系要协调统一，不可互相争夺视线。被摄体的形状要处理好，要使观众易于理解，作品所蕴含的意图能够尽快地为观众所领会，而不致使画面元素有歧义，造成误读。

本章节作业

1. 在现实生活中寻找画面构成的形式法则，拍摄50张各角度的影像作品。
2. 拍摄 10 幅带有色彩情感的影像作品。
3. 在现实生活场景中，拍摄10幅带有线条情感的影像作品。
4. 在日常生活中拍摄 10 幅带有趣味中心的影像作品。

◆时装摄影 美国 Josef Astor

影像应用

——摄影在各专业领域中的应用

1.影像的科技性

摄影发明到现在已有100多年的历史。在这100余年间，摄影随着人类历史的发展而产生了巨大的变革，它与人类社会、文化、科技发展有着密不可分的联系，为人类社会进步做出它应有的贡献。随着高科技的发展，数字技术也应用于摄影术中，高新技术的发展丰富了摄影文化的内容，为摄影文化发展提供了必要的物质保证。

2.影像的道德性

道德是影像文化的根本，他存在于摄影者一切活动过程之中，是摄影文化个体行为在社会道德中的具体体现。影像永远是表现当代社会文化生活的一个记录者，他参与社会进步和社会行为的规范，摄影者个体思想、观念、行为准则、价值观念等构成了影像表现的道德。它的基本内容是个体理念形象，即个体在思想素质、道德素质、价值取向等方面所表现出的精神形象。

3.影像的创造性

创造性使摄影得到持续发展的动力。没有创新就没有发展。这种创新包括思维、素养、素质等方面的创新，又包括摄影本身的技术、技能等诸多方面的创新。

4.影像的社会性

影像是社会实用性的产物。摄影应用其实不外乎两个功能，一个是为了记录而拍摄，一个是为了审美而拍摄。那么我们很容易就

◆ 影像创造的画面构成和视觉元素

可以把摄影划分为以记录为目的的纪实摄影和以审美取悦为目的的应用摄影。在审美过程中所传达某种商业目的的广告性摄影，都属于满足审美愉悦目的的应用摄影。摄影的服务对象，他的功利性是主要的，也是摄影存在的价值所在。由此可以看出，摄影依然属于社会实用主义的产物。

摄影创作要遵循客体、主体和表现手段的三者联系。客体是摄影者服务的对象，这种对象主要是客观的题材、场景、动作等；主体是摄影者对拍摄对象的主观想法和表达意愿，包括创作动机、情感、自身修养等；表现手段是拍摄者对技术技巧的掌握程度，利用这种程度更好地主观表现拍摄对象。摄影基础是以技术为前提的基础练习，这种基础练习可以为摄影创作发挥主观创作意图。摄影技术技巧要根据拍摄对象而应用。

摄影创作作为一门艺术实践，摄影者应该有较高的思想意识，有较广泛的美学、哲学、自然科学、人文科学等方面的综合知识，还要有强烈的创作欲望，力求创新，突破视觉规律，创作出有摄影者特定风格的作品。如果只会用照相机本身的技术去拍任何人都可以拍的照片，那么摄影者往往会变得很匠气，只知道模仿复制，而无法将摄影提高到影像艺术的层面上。

值得一提的问题

1. 你是否已基本掌握摄影基础的技术和技巧？特别是曝光控制。
2. 照相机始终是工具，你要知道摄影技术技巧是为更好地表现摄影者的创作意图而服务的，不要为了技术技巧而卖弄技术技巧。
3. 影像创作是摄影者的主观拍摄意图，我们先要了解客体、主体和表现手段的三者关系。
4. 影像创作：客体是什么？主体是什么？表现手段是什么？三者的有机统一。

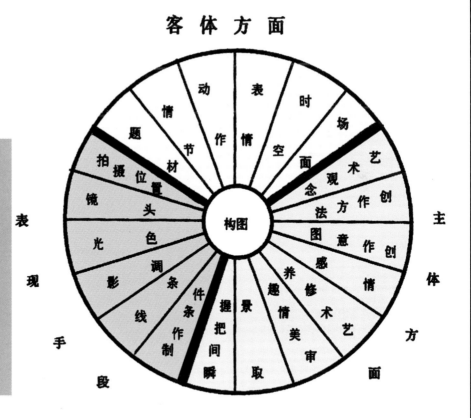

◆客体、主体、表现手段三者的联系：客体是物质，主体是观念，表现是技法。

第一节 故事性的蒙太奇影像

蒙太奇影像(适合影视多媒体专业的摄影领域)，"蒙太奇"是电影构成形式和构成方法的总称。蒙太奇是法语montage的译音，原是法语建筑学上的一个术语，意为构成和装配，后被借用过来，引申用在电影上就是剪辑和组合，表示镜头的组接。

蒙太奇影像就是摄影者用镜头语言所要表达的连续画面的内容，与正常事件的心理顺序相一致，将完整的一个故事内容可以在不同的时间、地点、环境等分解为几个蒙太奇式的画面，然后再按照原定的构思组接起来。

蒙太奇影像是由多幅图片组成的一个情节或片段，可在一定程度上传达完整的故事。有的可以是小说式的，有的是散文诗或说明文式的。蒙太奇影像就是照片的连接方法，把每一章、每一大段、每一小段的结构以单幅影像连接起来，合乎理性和感性的逻辑，合乎生活和视觉的逻辑，看上去"顺当"、"合理"、有节奏感、有视觉流畅感，这就是蒙太奇影像的创作方法。

"影视多媒体艺术"专业是我国近年来随着社会科学技术和应用领域的发展而设立的新型专业。随着信息时代的到来，多媒体技术作为承载信息的最有力的技术手段，其强大的生命力引导着新的设计潮流，已成为新世纪设计领域和视觉动态领域新兴的学科。

多媒体艺术是与科学技术紧密结合的艺术，更多地以一种活动影像的形式展现。摄影基础是多媒体艺术专业最基本的单镜头画面，因此在摄影基础的教学上要求练习故事性的蒙太奇影像，学会以深入浅出、通俗易懂地对多幅影像做出说明与阐述一个完整的蒙太奇故事。

◆ 解构 刘智海

◆ 蒙太奇影像的同机位分画 同一人物的不同方位在不同画面里的场景叙述。

◆ 蒙太奇影像的同机位叠画 在同一拍摄机位里,同一人物或不同人物的不同动作的主观描述。

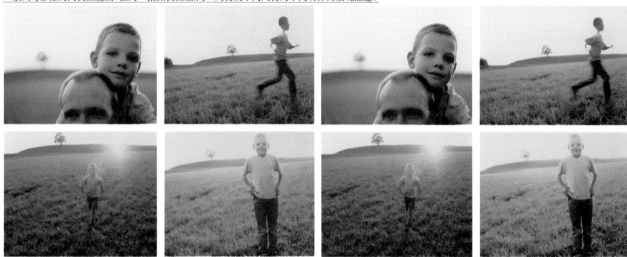

第二节 纪实性的报道摄影

纪实性的报道摄影（适合新闻媒体专业领域）记录某事件的典型过程，纪实性是摄影的基本特征之一，日常生活中我们接触的大量摄影作品，一般都是以其纪实性的唯美影像作为主要特征及功能存在的。

纪实性的报道摄影是反映人类生存环境和某种状态的客观记录影像，特别倾向于对某种社会环境进行较深入的研究，做出摄影者对社会特有观点的影像评论，表达对社会的态度和见解。

报道摄影的题材选择非常重要，好的题材是摄影成功的基础，好的拍摄方法是保证题材完整表达的关键。

1. 围绕社会主题选择拍摄方法

拍摄方法的确定是围绕摄影者对某事物的认识、评论和主见展开的。拍摄方法应当紧扣社会主题，展现社会主题，渲染社会主题，烘托社会主题。摄影者前期要策划好构思框架，怎样去拍摄（即编辑意识），怎样向别人交待事件的本身故事情节、人物关系，拍摄能表达故事的各个瞬间，展示社会热点。

2. 多角度的选择拍摄内容

多角度的选择拍摄内容在于能详细解释，深入地反映展示事物的发展变化和矛盾性。所以拍摄时不应局限在事件的华丽表面，更应从整体结构考虑，深入到事件的本质上，多

◆世界体育新闻摄影
刘翔在奥运会110米栏项目夺冠

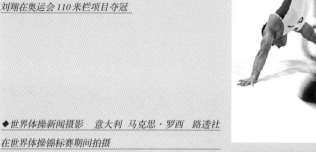

◆世界体操新闻摄影　意大利　马克思·罗西　路透社
在世界体操锦标赛期间拍摄

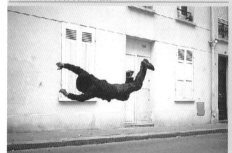

◆巴黎的街头舞者　丹尼斯·达尔扎克　法国 Vu 通讯社

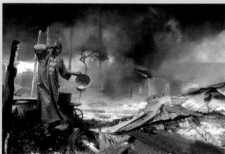

◆输油管线爆炸之后　尼日利亚　阿金敦德·阿金雷耶　路透社

◆精神病院　约瑟·森东　法新社

◆夜袭　美国　彼得·范·阿格特梅尔

◆体操练习 佚名　完整地展现社会边缘题材，深入、细致、全方位的拍摄社会热点。

角度的选择事件的典型画面，展示完整事件。

3. 拍摄最具有形象性的对象特征

报道摄影的题材最好具有外在的形象特征，能用镜头画面讲述完整故事。摄影者对事件题材要深入、细致、全方位的研究。大事件，小点子拍摄，把镜头集中到某一个人身上或一个家庭来展开事件，反映社会生活环境、生存状态、相互关系，折射出一个时代的精神面貌、社会环境及生存状态。

4. 理性的表现对象、表现事件

摄影者要靠近被摄对象，尊重事件本身，不人为的控制事件发展。理性的拍摄画面，也要在叙事方法、构图等方面有自己的摄影风格。

值得一提的问题

1. 报道摄影和纪念照的区别是什么？
2. 报道摄影与新闻摄影都是纪实摄影的一种，都是理性的真实记录。
3. 摄影者拍摄题材的选择是关键，最好是一些关系到人们生存问题的题材。
4. 纪实摄影一般都是长期跟踪拍摄某事件的过程，要真诚的理性对待。

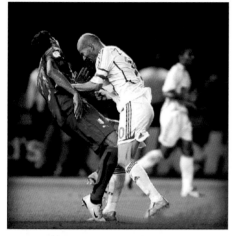
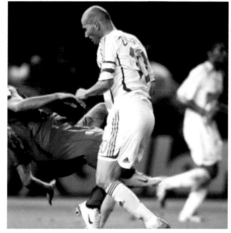
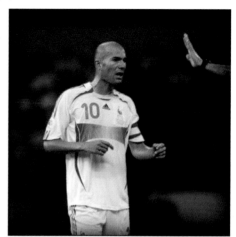
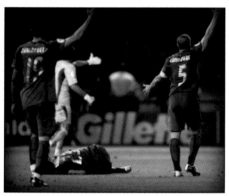

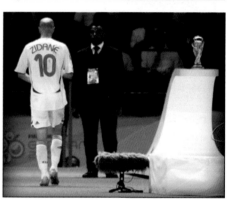

◆组照：齐达内头顶马特拉齐 彼得·朔尔 路透社

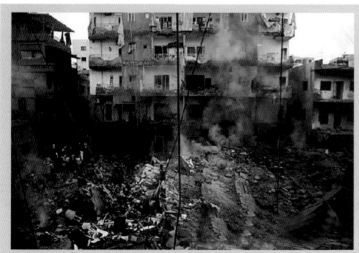

◆以色列轰炸黎巴嫩 意大利 达维德·蒙泰莱奥内 孔特拉斯托通讯社

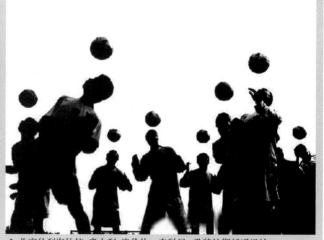

◆ 北京什刹海体校 意大利 洛伦佐·奇科尼 孔特拉斯托通讯社

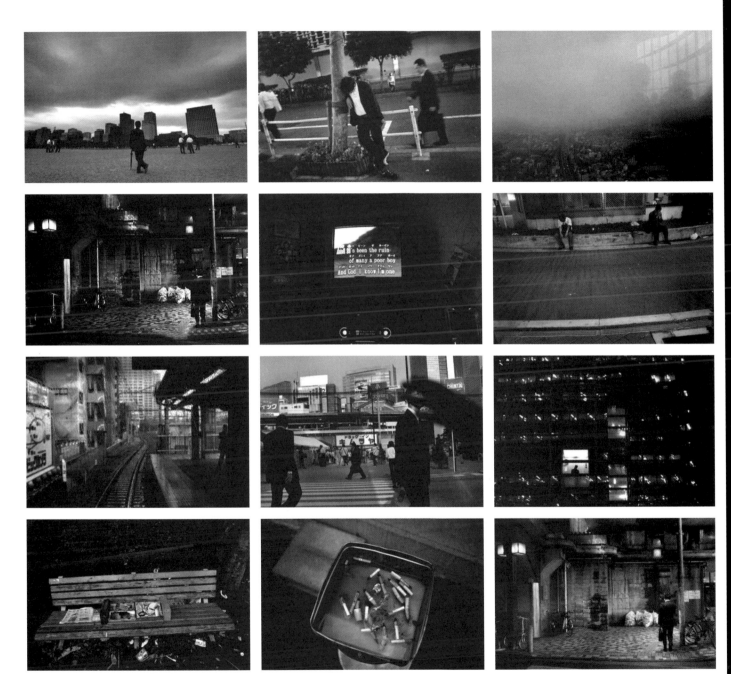

◆东京的孤独者　戴维·古腾费尔德　美联社

◆远去的工业 杨卫平

◆ 1996年5月15号，也就是我去拍摄的前一天，陕西钢厂宣布破产。这是 经国务 院批准的陕西第一批实行破产的国有大型企业之一。 其实两年多前厂子已经停产，早已人去厂空，到今天更是满目疮痍，遍地荒草。昔日的机器轰鸣声已遥不可及，取而代之的是荒草、丛林间野兔们的踪迹及轻快的鸟叫。

据厂里的老师傅讲，陕钢是60年代全国三线企业内迁时从大连迁来的，破产前还有一万多职工。陕钢最鼎盛是在80年代，那时厂房内灯火通明，到处是热火朝天的劳动场面，原材料和半成品高高地堆满了空地。那时职工的待遇也好，工人们常说"陕钢厂比儿亲"，逢年过节鸡鸭鱼肉什么都发，职工衣食无忧。厂子由盛转衰是在1989年，那年建小型设备投资几个亿，还没来得及安装就已经落伍了。工人们说，这些设备从西德进口之初已经是淘汰产品。1993年原有钢材产品的销售又出现问题，厂子开始走下坡路。1999年厂子开始大规模停产。2000年厂领导实行自救方案，即允许车间主任变卖本车间物资以解决职工生活问题。这一政策终将厂子推向了倒闭。

其实某一个企业的倒闭可能有市场的原因，但某一个行业的衰落，则是社会化大生产时代的必然选择。工业时代已经成为了人类的过去式。

杨卫平 摄影并文

第三节 商业性的广告摄影

广告摄影适合视觉传达专业领域。视觉传达专业培养具备广告设计、包装设计、网页设计、CI企业形象设计和设计开发能力的专业设计人才。要求学生了解视觉传达领域的最新成果和发展动向，掌握较强的平面设计方法和技能，形成相关产业的设计开发和运作管理能力。广告摄影是视觉传达专业的重要专业课程，为广告设计、包装设计等商业或公益活动设计而进行的"包装"活动，是广告宣传中的重要手段。

飞速发展的商业社会使人们在商业空间里无暇顾及复杂难懂的图形文字广告，而影像的直观性特点使广告摄影在当前的商业活动中得以广泛应用，到处可见路牌、车体、橱窗、杂志等，几乎是影像的天下。广告摄影是广告设计中最为普遍的表现手段，利用最为直接的影像形式吸引广大观众。

好的广告摄影作品，不仅需要精湛的拍摄技巧，更需要出色的创意和完美的设计，广告摄影的核心和魅力就是出色的创意，创意的好坏决定广告摄影的成败。创意是广告的灵魂，缺乏创意的广告是没有生命力的。广告摄影的创意具有独创性的构思、立意和表现内容。

◆ 汽车广告摄影

◆ 汽车广告摄影

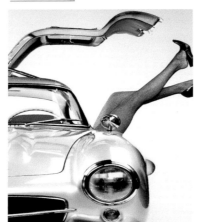

◆ 汽车广告摄影

◆ 化妆品广告摄影

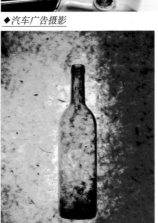

◆ 酒类广告摄影

◆ 女性广告摄影

◆工业文明 刘智海

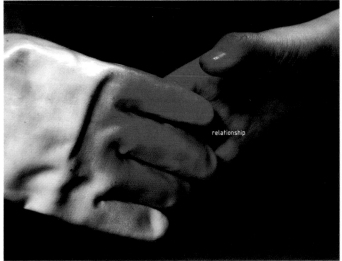

◆ 创意广告摄影　中国美术学院上海设计学院学生 利用"人与人"的社会人际关系为创意点，表现"人际"的互信。

◆ 创意广告摄影　中国美术学院上海设计学院学生　利用"国家"为创意点，以生活中的常见物体给人的感受为元素，表现"国家"给人的感受和目的。

◆ 创意广告摄影　中国美术学院上海设计学院学生　以自然物体为创意元素，以趣味中心为视觉导向。

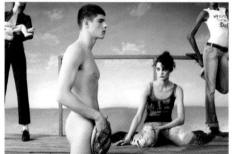

◆ 国外某时尚摄影

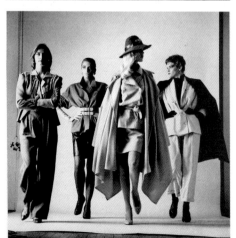
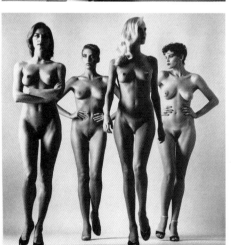

◆ 他们来了 澳大利亚 赫尔穆特·牛顿

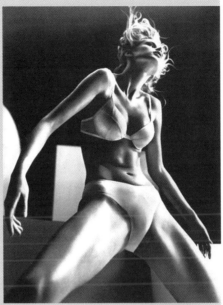

◆国外某时尚摄影

时尚与时装的结合往往是目前国内外最为流行的表现形式，风格独特。

第四节 展示性的时尚摄影

时尚摄影适合服装设计专业领域。服装设计专业主要培养学生具有先进设计思想、丰富的创意思维和艺术表现力及相当的服装制作能力，要求学生掌握本专业的基本理论知识；具备服装设计师的能力和素质，即在设计、制版、工艺等方面具有一定的技能以及创新设计能力。时尚摄影也就是服装设计的展示之一。

"没有永远的流行,只有永远的过时"。

时装是离我们生活最近的实用艺术，是消费者的欲望，也是商家的利润，但同时也是观看人类社会和人类自身的镜子。时装摄影历史悠久，摄影自从发明以来就与时装一拍即合，产生了时装摄影这种梦幻、奢华、多变却又有着明确目的的影像。20世纪90年代以来，西方的时装摄影受到政治、经济、文化艺术等诸多方面的影响，在摄影的表现风格上呈现出全新的、多种多样的思想和形式。当今欧美的时装摄影师与时尚相结合，表现风格特立独行，阐述时装摄影的本体语言，揭示其背后的后现代主义、女性主义、人道主义等思想的支撑及当代艺术对时装摄影的影响和渗透。

在全球后工业时代的大背景之下，我国时尚产业正处于起步阶段，业内人士急需要了解、掌握世界主流时尚的发展历程和趋势。

◆ 某品牌时装摄影 刘智海

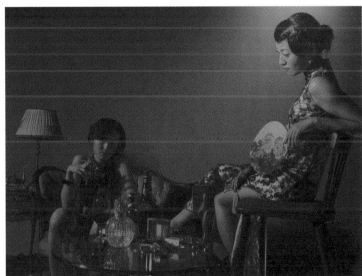

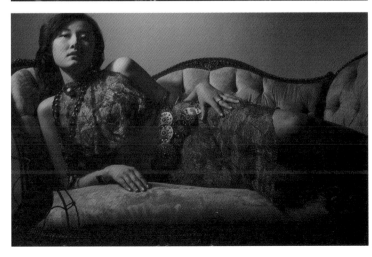

◆ 时尚摄影 刘智海

第五节　结构性的空间摄影

空间摄影适合环境艺术设计专业和空间展示专业领域。空间结构是立体的三维概念，包括环境设计专业和空间展示专业，这些专业都是利用建筑为载体的空间设计领域，建筑摄影的目的和功用是传播空间设计师对三维空间的主观心灵和思想，把空间设计师精心设计和建筑公司努力营建的三度空间建筑物，用二度空间的影像完美的表现出来，而且不能失去原设计的精神和优点。这就需要摄影者必须具备职业摄影师的基本修养和技能，更须具备建筑空间艺术的一切学识和审美能力。

建筑摄影要注意几点：

A.专业建筑摄影一般都用大画幅座机拍摄，可以调整画面水平和透视，但普通相机也可以使用，相机必须保持水平。拍摄时必须使用小光圈，三角架和快门线。

B.拍摄建筑摄影要在适当的时空并控制透视，注意景深、变形、对比、质感和光线。

C.画面一定要交代建筑空间结构，角度要独特，一目了然。

D.可以强调建筑空间的光影效果，营造特殊气氛。

◆ 空间展示摄影

◆ 空间展示摄影

第六节　表现性的观念摄影

观念摄影适合绘画类专业的影像表现，是艺术表现的新媒介。当代艺术的表现种类从传统国画、油画、版画、雕塑等类型到行为艺术、装置艺术和时下最为流行的观念摄影。

"观念摄影"就是将摄影者对社会某事物的主观看法和自我认识，用摄影的手法进行可视性的表达。这就需要摄影者具备可视性的思想，独特的思想观念和掌握视觉表达的技能，是深思熟虑后的表达。观念艺术是艺术家的可视性表达，主要核心内涵就是思想。

观念摄影的重心是表达观念，用什么样的表现手段都是正确的。它可以是纪实的，也可以是影棚里拍摄的，他没有任何约束，尽情地使用任何手段来表达摄影者的思想。我们今天所看到世界的各种风格流派的摄影作品，决不是摄影师凭空想象出来的，一定是为了表达某种观念所创造出来的。当前世界上的艺术疆界已经变得十分模糊，"视觉艺术"一词已经代替了以往的"油画"、"水彩画"、"摄影"这些门类的分类。视觉艺术的目的就是表达作者的思想。今天的视觉艺术，已经给人们表达情感更加广阔的空间。

由此可见，观念摄影是艺术领域的一个思想库和试验田。所有的艺术类型和技术手段都可以被观念摄影所吸收和应用。

◆ 观念摄影

◆童年 美国 纳德·佛孔（Bernard Faucon）

◆无题 王宁德

影像应用——优秀学生作品范例

 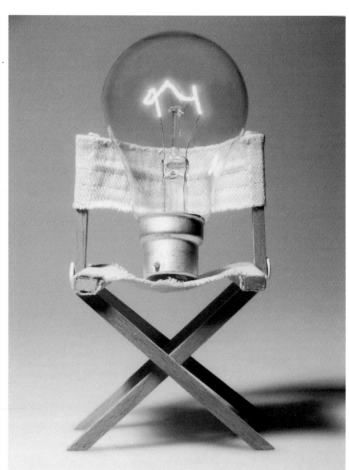

◆创意摄影 中国美术学院上海设计学院学生

◆基础摄影练习 中国美术学院上海设计学院学生

◆创意摄影 中国美术学院上海
设计学院学生

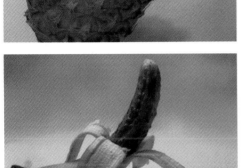

◆ 摄影概念练习 中国美术学院上海设计学院学生

◆ 基础摄影练习 中国美术学院上海设计学院学生

◆ 基础摄影练习　中国美术学院上海设计学院学生

◆摄影基础练习 朱慧

附录一

常用专业摄影术语简介

焦距: 透镜中心到其焦点的距离。焦距的单位通常用mm(毫米)来表示，一个镜头的焦距一般都标在镜头的前面，如 f=50mm（这就是我们通常所说的"标准镜头"）、28–70mm（我们最常用的镜头）、70–210mm（长焦镜头）等。

光圈: 用于控制镜头通光量大小和景深的装置。

快门: 用于控制曝光时间长短的装置。快门一般可分为帘幕式快门和镜间叶片式快门以及钢片快门三种。钢片快门可以达到更高的速度（目前最高快门速度可达 1/12000 秒）。

快门速度: 决定摄影瞬间胶片或影像传感器的曝光时间长短、控制影像的清晰度及动态效果。用t表示快门速度。例："1/30"是指曝光时间为 1/30 秒，同样，"1/60"是指曝光时间为 1/60 秒，1/60 秒的快门是 1/30 秒快门速度的两倍。

景深: 影像相对的清晰范围。景深的长短取决于三个因素：镜头焦距、相机与拍摄对象的距离、所用的光圈。景深与以上三者的关系是：焦距越长，景深越短；焦距越短，景深越长（例：在同样的光圈、距离的情况下，28mm 的镜头的景深要远远大于 70mm 镜头的景深）；距离越近，景深越短；距离越远，景深越长（例：在同样的焦距、光圈的情况下，拍摄对象在 10 米时的景深要远远大于拍摄对象在 1 米时的景深）；光圈越大，景深越短；光圈越小，景深越长（例：在相同的焦距、距离的情况下，光圈为 F16 时的景深要远远大于光圈为 F4 时的景深）。

感光度: 表示感光材料感光的快慢程度。感光度的单位用"度"或"定"表示感光度越高胶片越灵敏（就是在同样的拍摄环境下正常拍摄同一张照片所需要的光线越少，其表现为能用更高的快门或更小的光圈）。200度胶卷感光的灵敏度是 100 度胶卷的 2 倍，400 度胶卷的灵敏度是 200 度胶卷的 2 倍，其余以此类推。

本章节作业

1. 具体说明什么是基础摄影和专业摄影？

2. 基础摄影与专业摄影的联系是什么？基础摄影怎样为专业摄影服务？

3. 专业摄影有哪几个类型？具体说明作用。

4. 影像艺术的客体、主体和表现手段三者怎样在拍摄中应用？

5. 拍摄 2 组（每组 4 幅）你自己专业的摄影类型，注意拍摄题材的表现手段和主观意图。

色温: 各种不同的光所含的不同色素称为"色温"。色温的单位为"K"（开尔文）。我们通常所用的日光型彩色负片所能适应的色温为5400K–5600K；灯光型A型、B型所能适应的色温分别为3400K和3200K。所以，我们要根据拍摄对象、环境来选择不同类型的胶卷，否则就会出现偏色现象（除非用滤色镜校正色温）。

附: 色温的定义"假设有一种黑色金属，使之处于零下273度（绝对零度）的环境中，随着温度的升高，该黑色金属就会发出不同波长的光，由该色光所"定"来表示，如"ISO100/21"表示感光度为100度/21定的胶卷。感光度越高，对应金属的温度再加上273就是该种光的色温"。例如，将该金属加热至2500摄氏度，该金属就已发出红光，这种红光的色温就是"2500+273"K，也就是说这种红光的色温就是2773K。色温越低，长波长的光（红、橙色光）的百分含量越高；色温越高，短波长的光（蓝、紫色光）的百分含量越高。例如：中午的日光的色温大约是

5500K，闪光灯的色温约为5600K，蔚蓝的天空的色温大约为20000K，100瓦普通灯泡的光的色温大约为2600K。

曝光: 光到达记录载体表面使胶片式成像传感器感光的过程。需注意的是，我们说的曝光是指胶片或成像传感器感光，这是我们要得到照片所必需经过的一个过程。这和非专业人士所说的"曝光"大不相同，他们所说的"曝光"是指因相机漏光导致胶卷作废的意外事故。

相对光圈孔径: 镜头有效通光口径（光束直径）与焦距的比值。相对孔径越大，镜头就越"快"。如1:2.8、1:3.5–4.5等。在变焦镜头中，一般把相对孔径固定的镜头称为专业镜头，把相对孔径不固定；但相对孔径在1:2.8–1:4之间的镜头称为准专业镜头，其余则称为普及型镜头。

曝光组合: 是指在同一拍摄环境中可以使用不同的光圈和快门的组合。比如，用测光表测得快门为1/30秒时，光圈应用5.6，这样，f5.6、t1/30秒就是一个曝光组合。我们也可

用f4和t1/60秒的曝光组合代替（二者等效），也可用f2.8和t1/125秒的曝光组合代替。也就是说，这几个组合是等效的。但我们特别要注意的是，虽然这几个曝光组合是等效的，也就是说曝光是准确的，但不同组合所获得的景深是不同的。

本章总结：

影像应用是基础摄影各专业领域的实践，只有扎实的掌握了摄影基础的各种技术技巧才能更好表现专业摄影。当前影像应用的4大特点影像的科技性、道德性、创造性、社会性其都是摄影者必备的修养。摄影者创作时要遵循主体和表现手段的三者内在、外在的联系，结合影像应用4大特点与在专业特点创作出表现主观意图的影像作品。

附录二

基础摄影教学安排

一. 基础摄影课程介绍

基础摄影是所有美术类院校开设的一门基础技术性的必修课程。摄影作为人们视觉语言的观察世界方式和记录载体,是所有美术设计类专业学生必须掌握的科学与艺术完美结合的艺术门类。

摄影是应用科学、想象与设计、专业技巧与组织能力构成的混合体。通过基础摄影知识的学习,了解照相机的工作原理和照相机的技术性能特征,基本掌握照相机的使用技巧和维护方法,这是其一;其二要了解影像载体的感光材料和数字成像传感器的性能及原理;其三要掌握正确的曝光方法和意义;其四是了解光线照明原理,掌握摄影用光方法;其五为初步掌握摄影构图方法和技巧,主观地创造影像。

二. 课程的基本内容及学时分配

1. 教学基本内容及安排

第一章 影像历史
主要讲解影像的成像原理和摄影技术的诞生和发展。课时为 4 学时。

第二章 影像工具
主要让学生了解和掌握照相机的构造原理,A 传统照相机与数照相机的结构认识、照相机的种类和功用;B 照相机镜头的性能、光圈和作用;C 照相机的快门、速度以及取景器与调焦装置等。课时为 20 学时。

第三章 影像载体
主要了解传统影像与数字影像的载体的性能特征。课时为 6 学时。

第四章 影像画质
主要让学生掌握摄影的曝光控制与影调调节,主动的控制影像意图。课时为 10 学时。

第五章 影像技巧
主要学习摄影器材的技术表现,特别是照相机固有机械技巧与光线运用。课时为 10 课时。

第六章 影像创造
主要要掌握影像创造的构成核心和色彩、线条、视觉中心的表现。课时为 20 学时。

第七章 影像应用
让不同专业的学生掌握摄影基础后,结合专业领域的特点,练习拍摄具体有专业性目的的专业摄影,把基础摄影应用到各专业领域中。课时为 20 学时。
《基础摄影》课程共为 80 – 100 学时。

三. 教学方式
1.作品赏析
2.基本技术理论
3.欣赏与创意
4.现场拍摄

5. 后期制作

6. 讲评

四. 作业及课外辅导要求

作业一 在老师的课内指导下，要求利用摄影器材的基本功能来表现不同的摄影技术与技巧。

1.拍摄黑色物体为主体 5 张：

曝光不足 1 级，曝光不足 2 级，曝光正常，曝光过度 1 级，曝光过度 2 级。

白色物体为主体 5 张：

曝光不足 1 级，曝光不足 2 级，曝光正常，曝光过度 1 级，曝光过度 2 级。

2.拍摄主体清晰，背景模糊 1 张；主体模糊，背景清晰 1 张。

3.拍摄前景与背景模糊，主体清晰 1 张，拍摄前景、主体、背景清晰 1 张。

4.拍摄主体运动，背景清晰 1 张；拍摄主体清晰，背景运动 1 张；拍摄前景模糊，主体背景清晰 1 张。

作业二 在老师课内示范下，现场要求学生布置光位，要求画面构图独特，形式感强，有一定的表现力。

5.拍摄夜景(风景和人物，以及组合)共 3 张。

6.拍摄主光为平光，带副光和轮廓光 1 张。

7.拍摄主光为侧光，带副光和轮廓光 1 张。

8.拍摄主光为逆光，带副光和修饰光 1 张。

9.拍摄主光为顶光，带副光 1 张。

10.拍摄主光为脚光，带副光和修饰光 1 张。

11.拍摄混合光 1 张。

12.拍摄影调高、中、低 3 张。

作业三 基础创作

根据各专业特点，让学生自由发挥和对社会事物的敏感程度拍摄两组作业。

《基础摄影》学习总结
——要解决的要素

1.了解影像的发展历史和几个技术的跨越阶段。

2.掌握摄影器材的基本功能，掌握摄影光圈和速度以及曝光原理，利用各种技术手段实验各种拍摄方法和技巧。

3.理解摄影的理念和主观表现以及摄影的多元素符号化。

4.如何将基础摄影的最终目的应用到各门类的专业领域。

中国美术院校新设计系列教材

二维设计基础 王雪青〔韩〕郑美京编著 (第二版封面)
书号：ISBN 7-5322-4200-5
定价：38.00 元

三维设计基础 王雪青〔韩〕郑美京编著 (第二版封面)
书号：ISBN 7-5322-4201-3
定价：38.00 元

图形语言 王雪青〔韩〕郑美京编著 (第二版封面)
书号：ISBN 7-5322-4202-1
定价：38.00 元

图形创意基础 江明 编著
书号：ISBN 7-5322-4203-X
定价：38.00 元

包装设计基础 魏洁 编著
书号：ISBN 7-5322-4880-1
定价：38.00 元

字体设计基础 陈原川 编著
书号：ISBN 7-5322-4879-8
定价：38.00 元

标志设计基础 崔生国 编著
书号：ISBN 7-5322-4878-X
定价：38.00 元

设计材料基础 王峰 编著
书号：ISBN 7-5322-4881-X
定价：38.00 元

版式设计基础 黄建平 吴莹 编著
书号：ISBN 978-7-5322-5109-4
定价：38.00 元

广告设计基础 崔生国 编著
书号：ISBN 978-7-5322-5108-7
定价：38.00 元

企业形象设计 赵洁 马旭东 编著
书号：ISBN 978-7-5322-5110-0
定价：38.00 元

计算机图像基础 王伟 编著
书号：ISBN 978-7-5322-5111-7
定价：38.00 元

基础摄影 刘智海 编著
书号：ISBN 978-7-5322-5112-4
定价：38.00 元

专业摄影 顾欣 编著
书号：ISBN 978-7-5322-5113-1
定价：38.00 元

服饰图案设计 汪芳 编著
出版：2008.3
定价：38.00 元

装饰造型基础 王峰 魏洁 编著
出版：2008.3
定价：38.00 元

学校团购服务热线：021-54044520-103 　　传真：021-54034297 　　朱经理 个人邮购服务热线：021-54044520-280

单位全称：上海人民美术出版社有限公司 　　账号：1001207409004600273 　　开户银行：工行南京西路支行 　　税号：310106132808343